Gatos

mitológicos

Redbook

Gatos

mitológicos

ROBIN
BOOK

© 2016, Redbook Ediciones, s. l., Barcelona

Diseño de cubierta e interior: Regina Richling

Ilustraciones: Germán Benet Palaus

ISBN: 978-84-9917-398-6

Depósito legal: B-14.244-2016

Impreso por SAGRAFIC

Plaza Urquinaona 14, 7º-3ª 08010 Barcelona

Impreso en España - *Printed in Spain*

Prefacio

En la mitología nórdica el gato tenía un poder sobrenatural equiparable al dios Thor. Los griegos consideraban el gato como un animal noble creado por Artemisa para ridiculizar a Apolo. En el Antiguo Egipto son muchas las representaciones de este felino como un dios capaz de ahuyentar plagas y enfermedades y proteger así las cosechas. Los celtas creían que los ojos de los gatos representaban las puertas que conducían hacia el reino de las hadas. Los indios americanos consideraban que el gato tenía facultades ante la vida y la muerte, y no dudaban en llevar máscaras con sus representaciones en la mayoría de ceremonias, ya que –decían– sus virtudes les otorgaban las cualidades de sigilo y astucia necesarias para transformarse en guerreros invencibles.

Venerados y temidos a partes iguales, se han asociado a menudo con el inframundo, con los muertos y los espíritus, con las brujas y las criaturas que procedían del infierno. En cualquier caso, albergaban un gran poder que partía de la magia de su cuerpo, siempre elegante y amenazador en sus movimientos. Durante cientos de años el ser humano ha admirado su sagacidad, su astucia, su capacidad para adaptarse al ambiente y hasta su poder de seducción. Pero también ha visto con recelo sus dotes desafiantes encarnadas en unas uñas y unos dientes harto afilados.

Son muchas las imágenes en forma de pinturas o esculturas que han llegado hasta nuestros días con forma felina: desde la diosa egipcia Bastet (una mujer con cabeza de gato) a Byakko, uno de los cuatro monstruos divinos que representaban en forma de felino blanco a uno de los cuatro puntos cardinales en la mitología japonesa.

Este libro muestra los gatos mitológicos más conocidos y admirados de culturas como la egipcia, la persa, la china o la celta para que, al colorearlos, el lector pueda llegar a conocer mejor la historia de estos nobles animales.

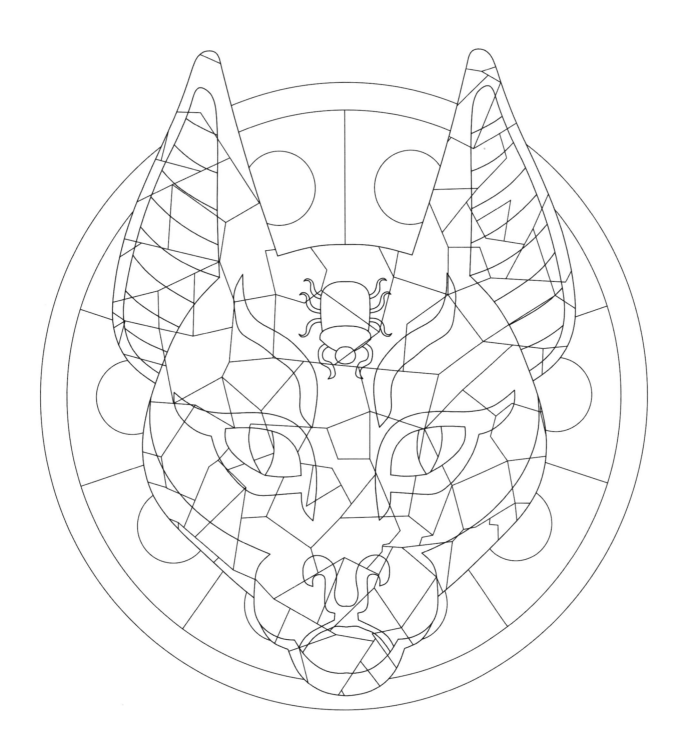

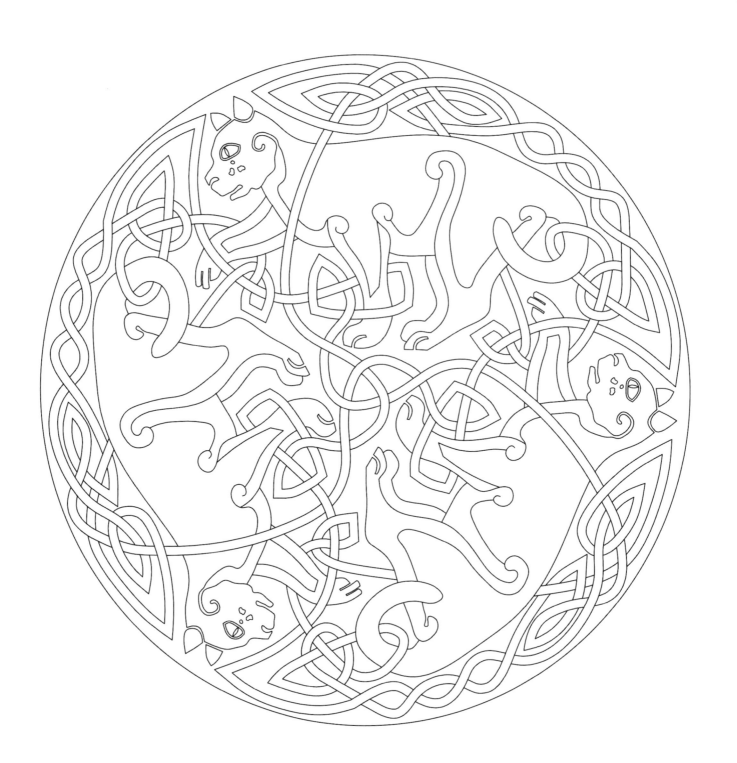

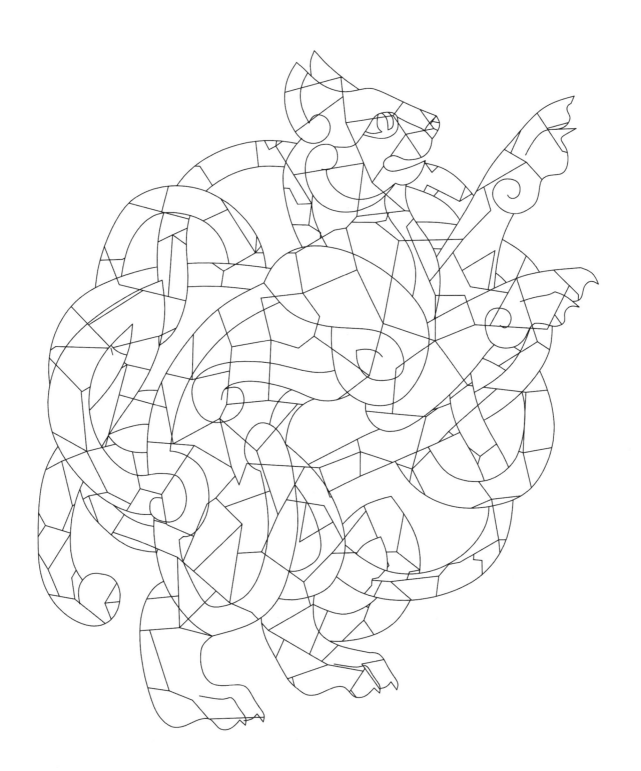

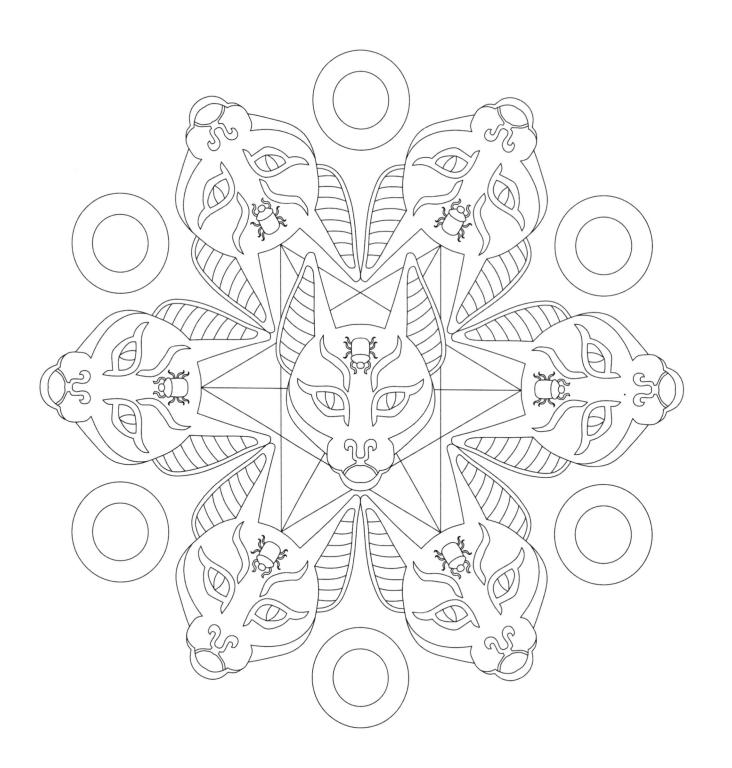

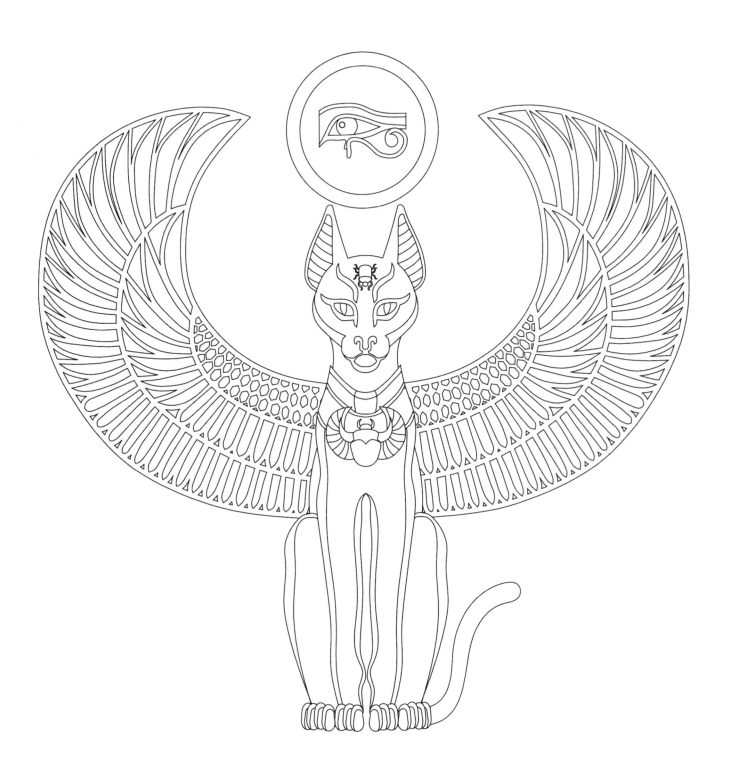

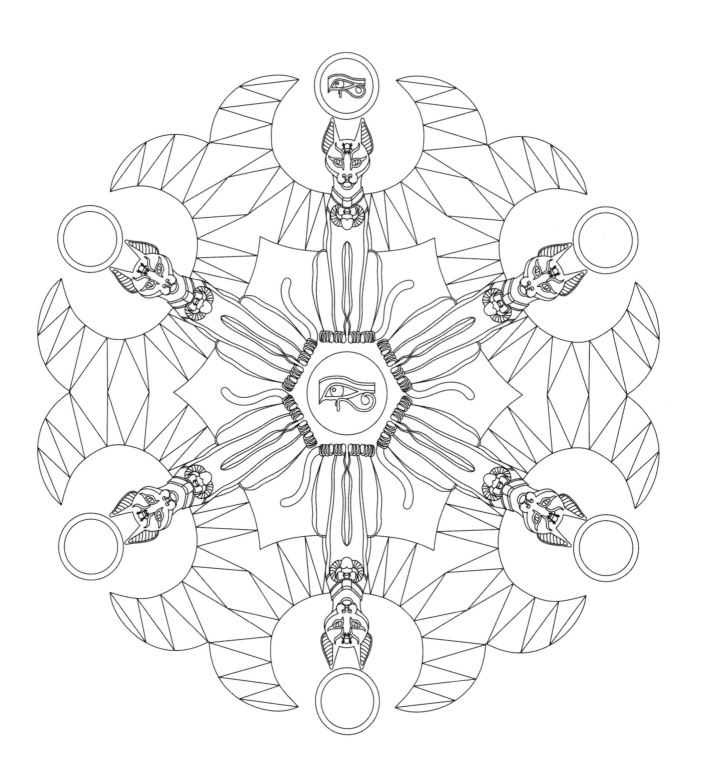

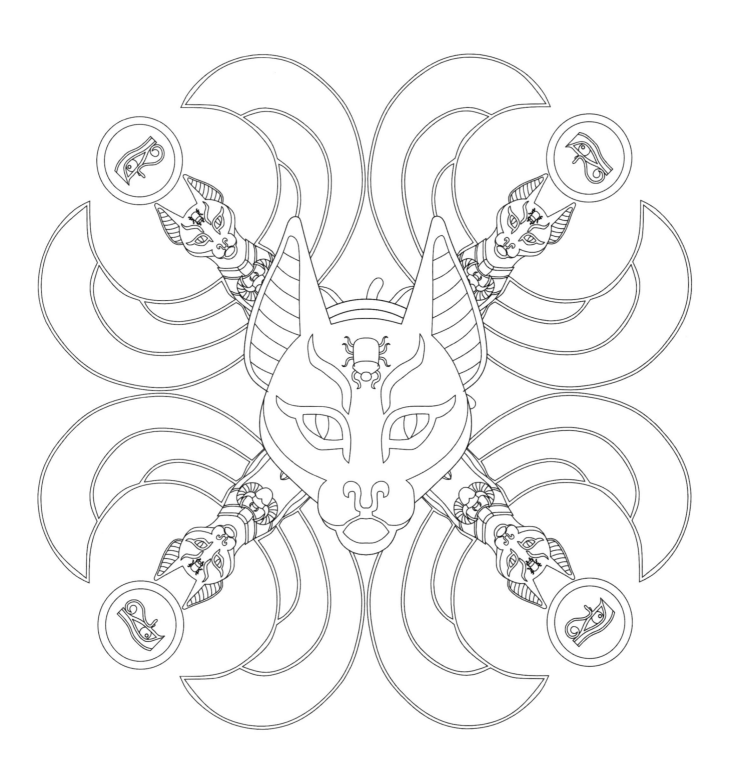

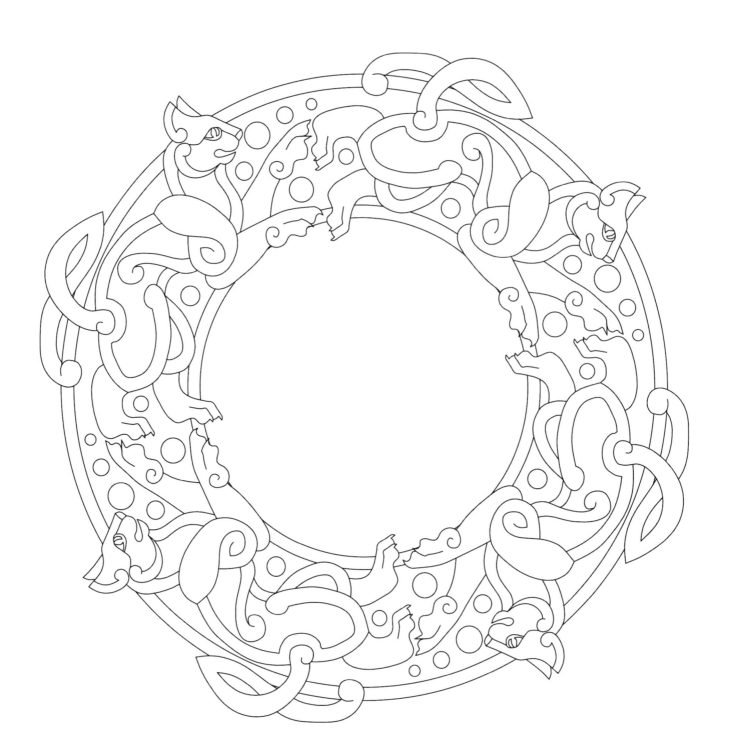

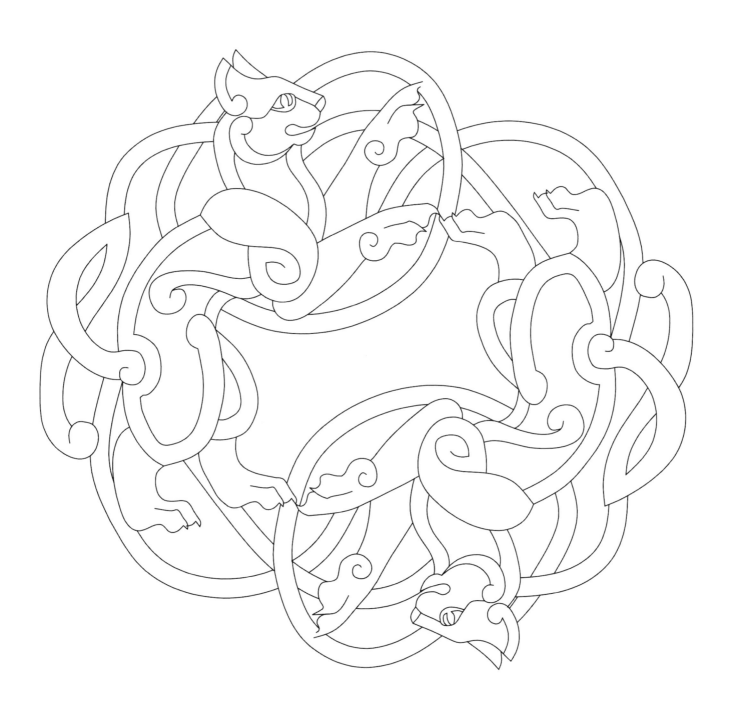

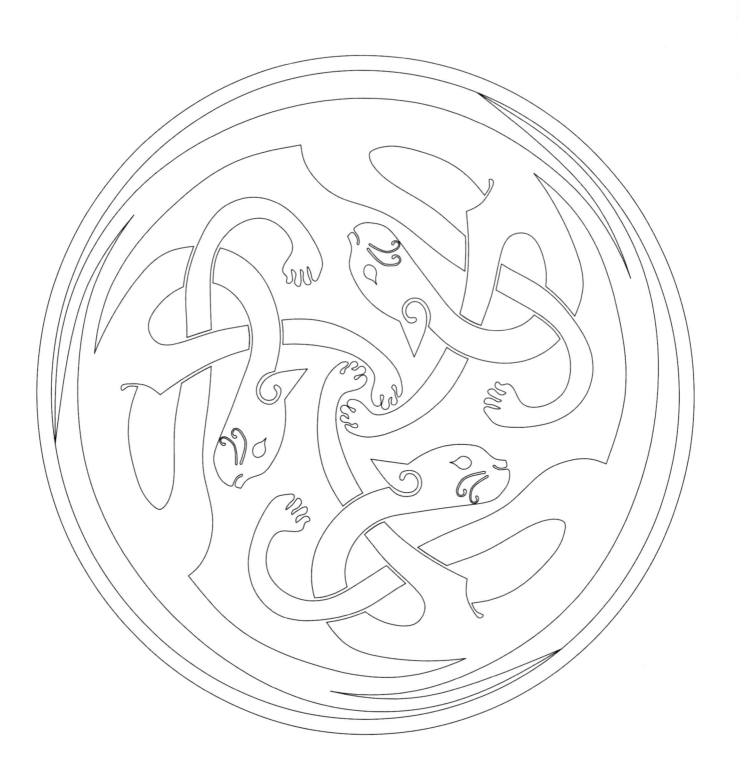

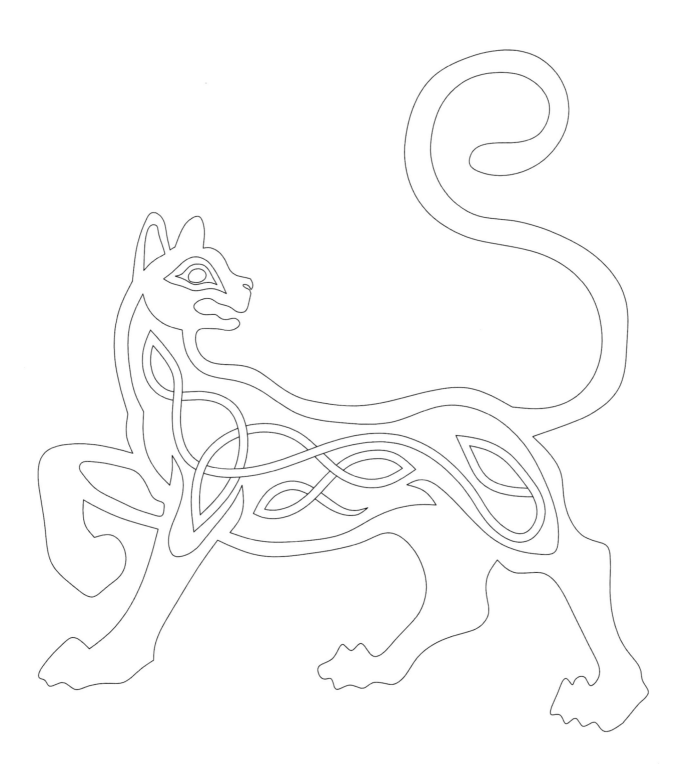

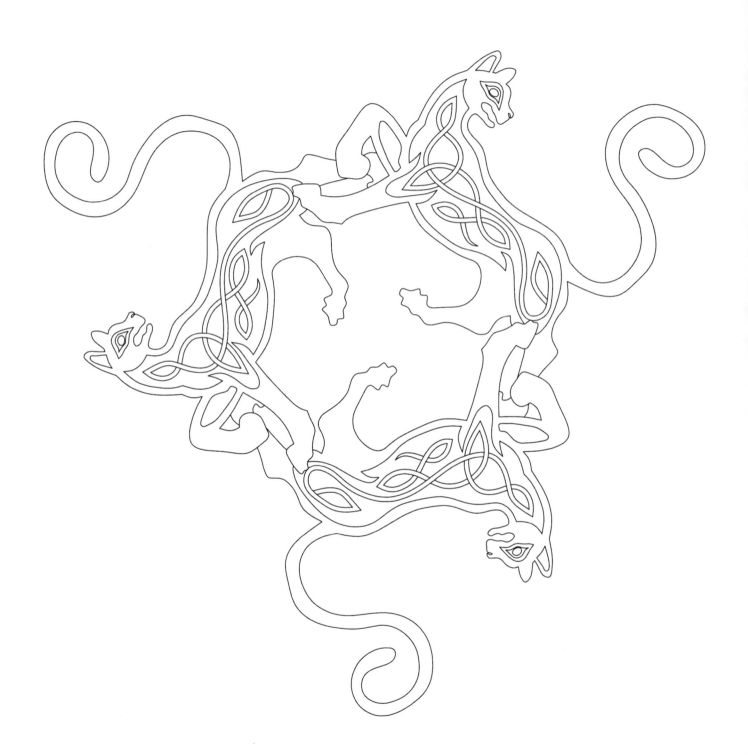

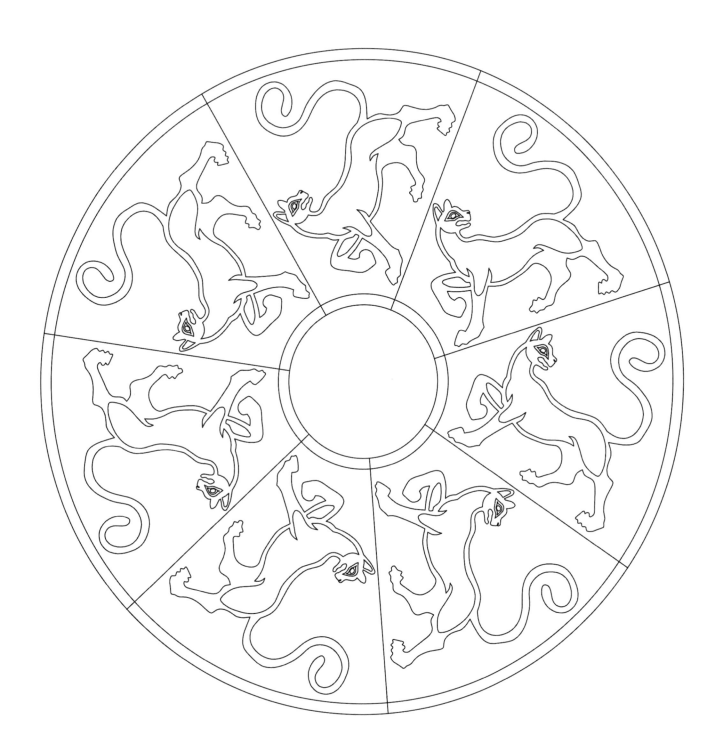

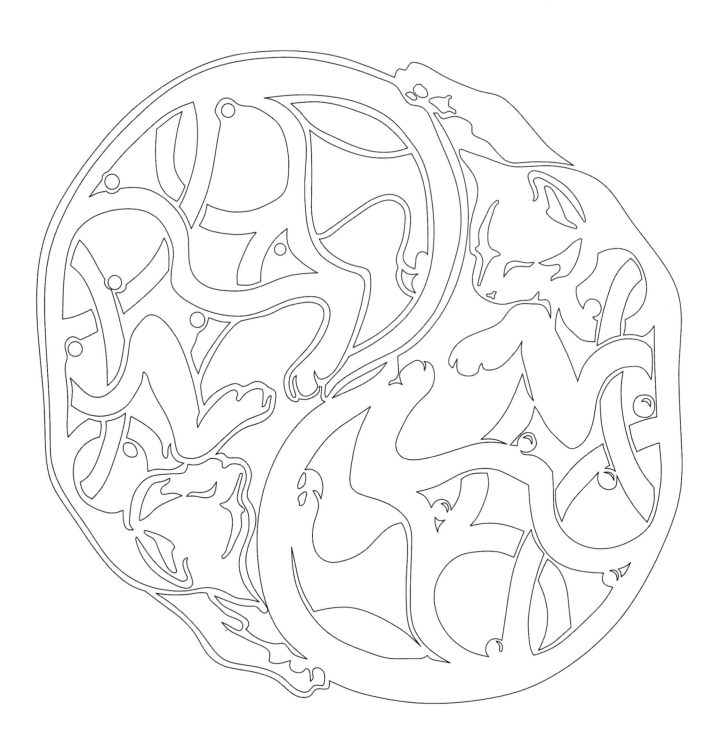

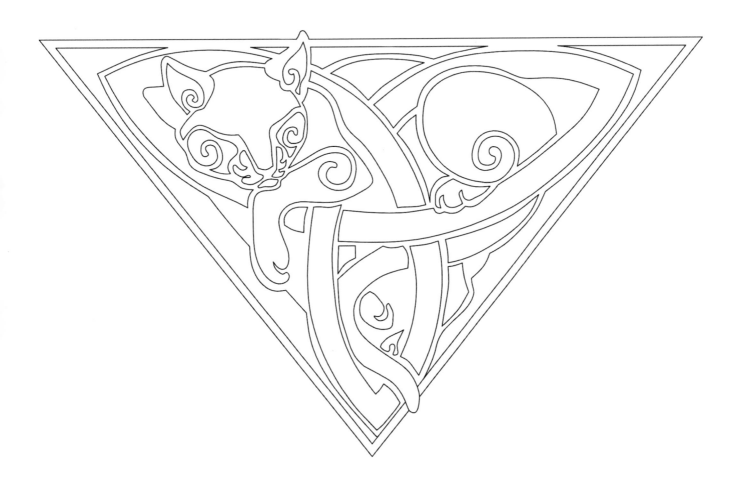

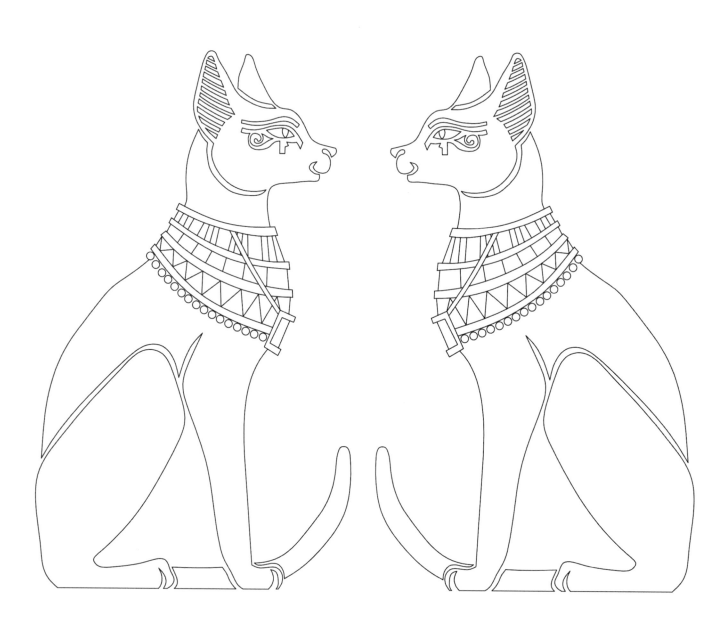

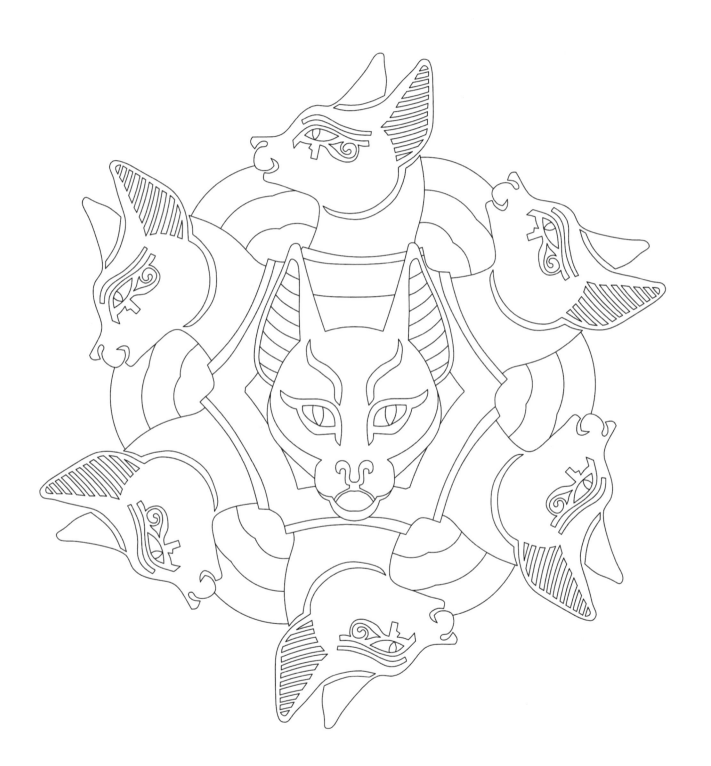

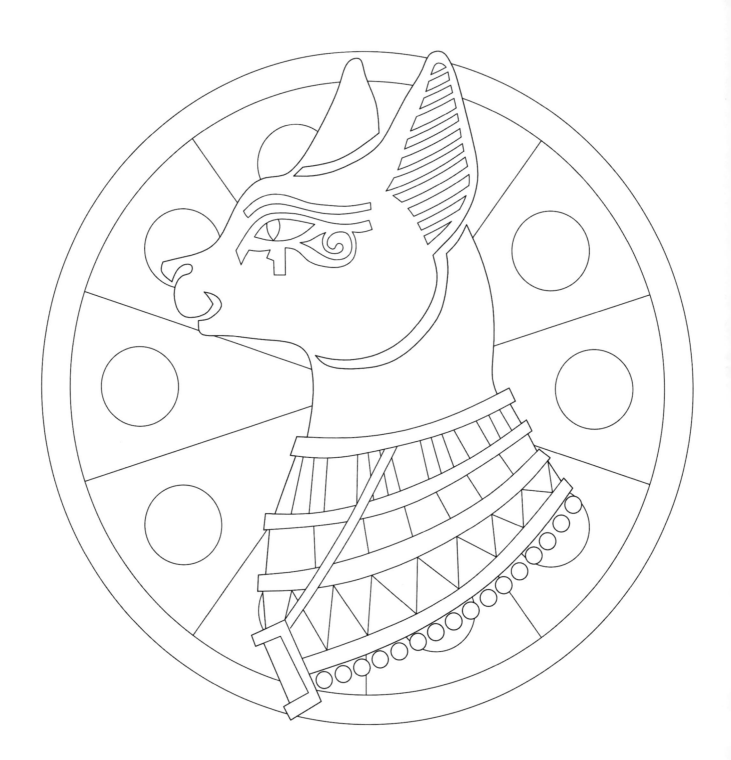

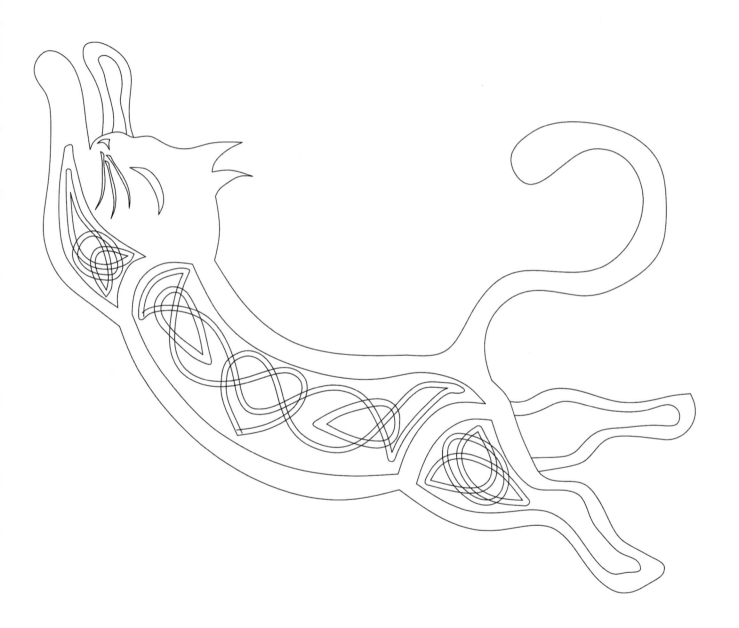

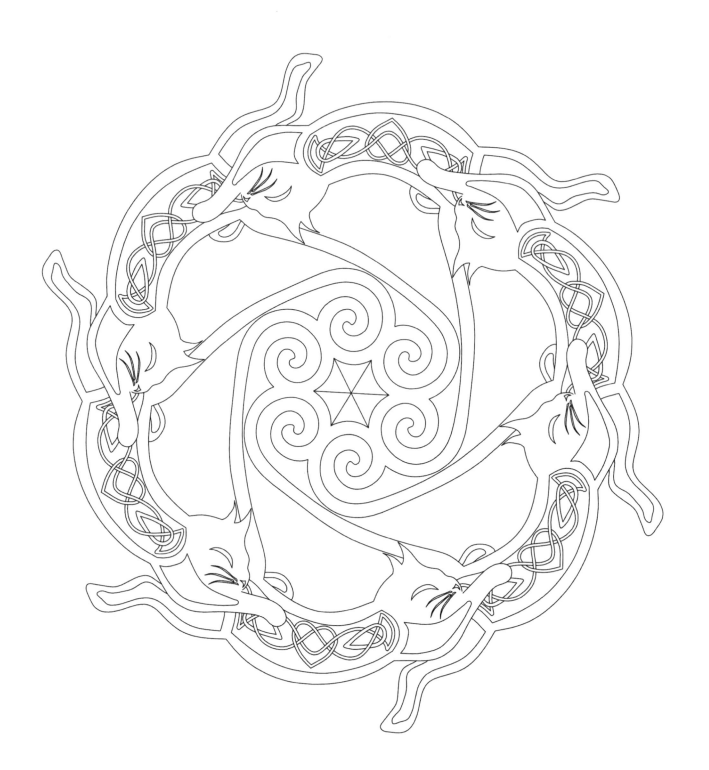

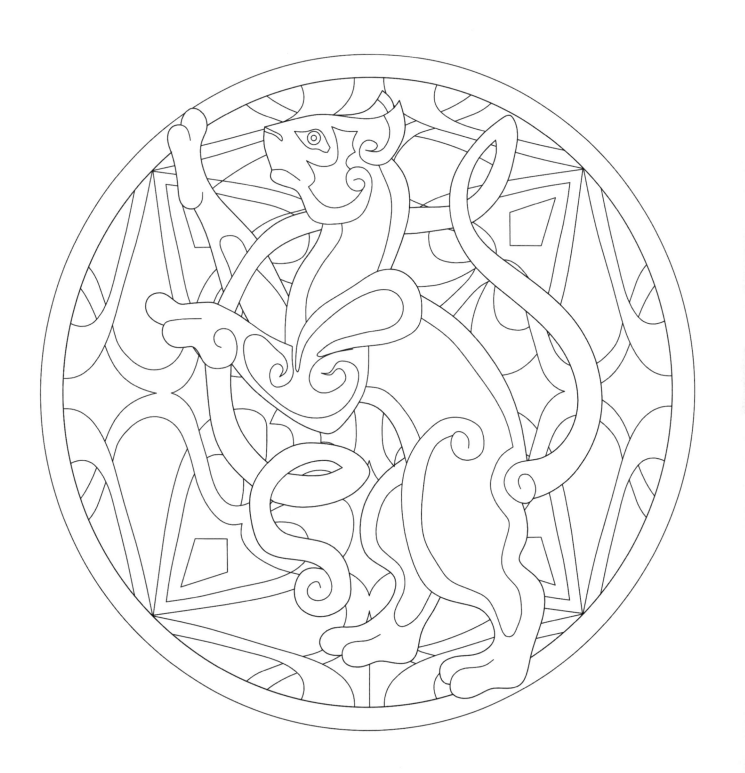

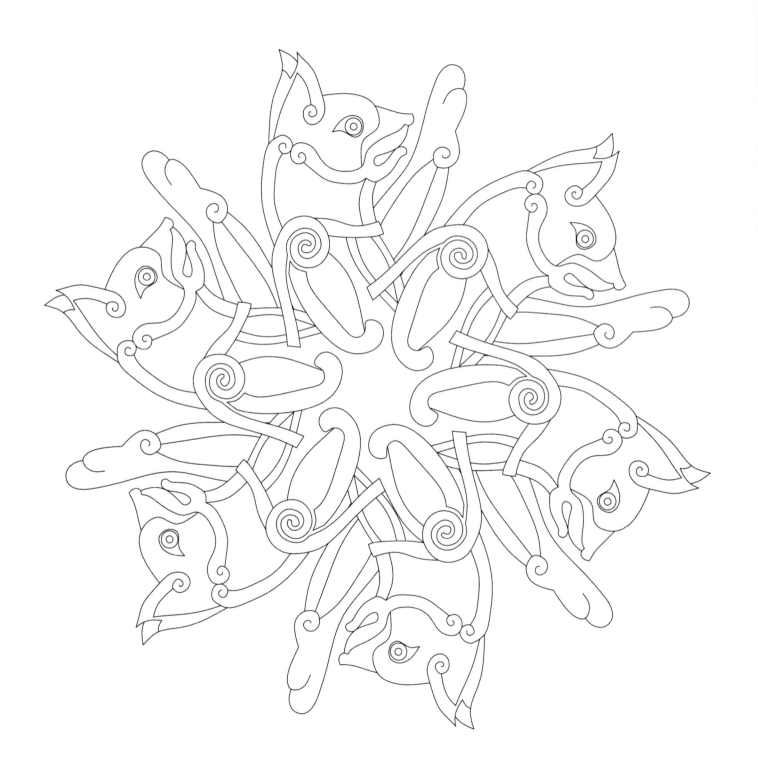

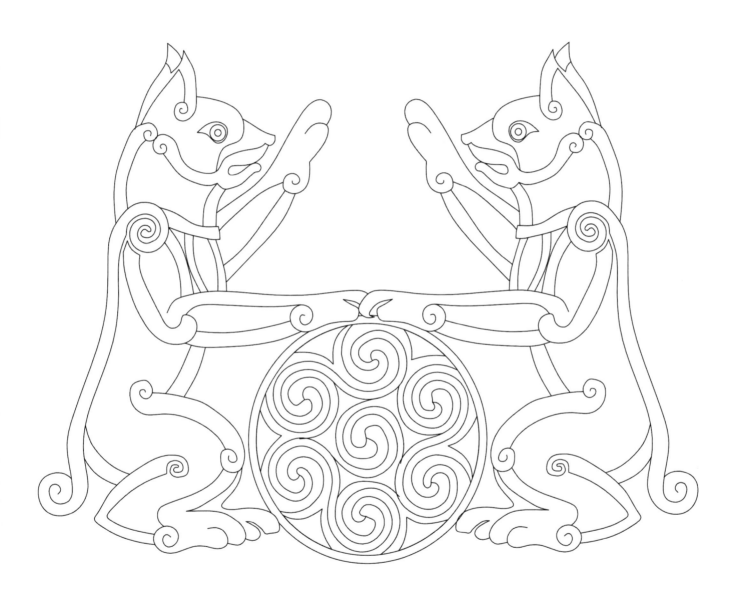

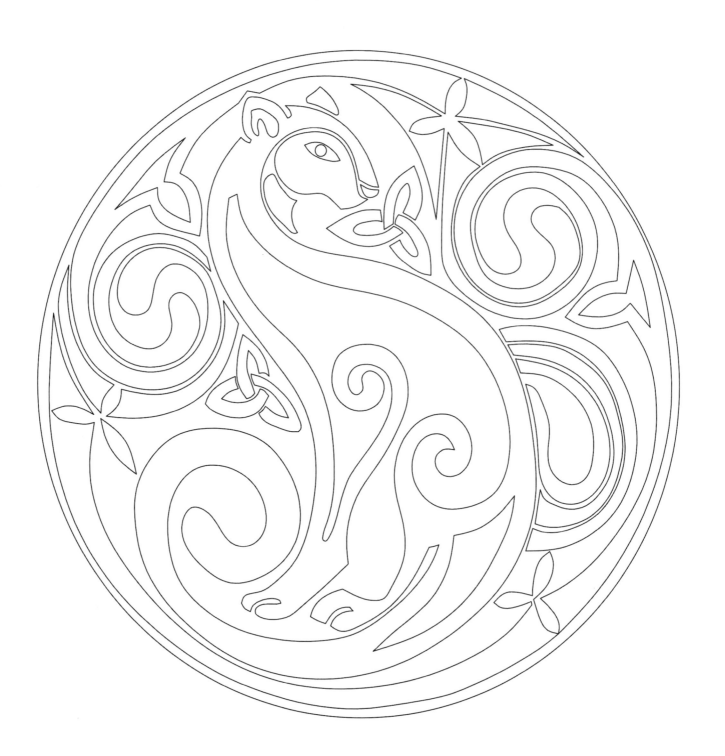

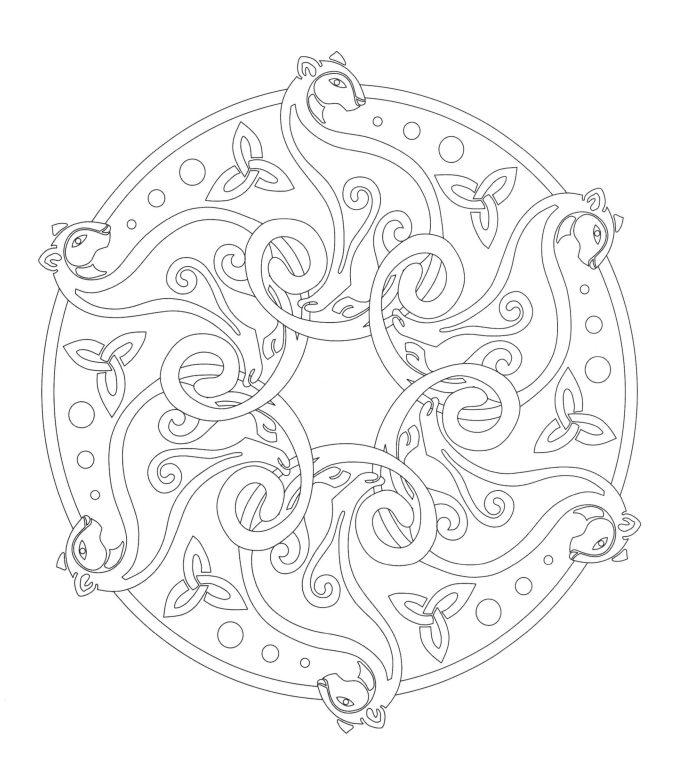

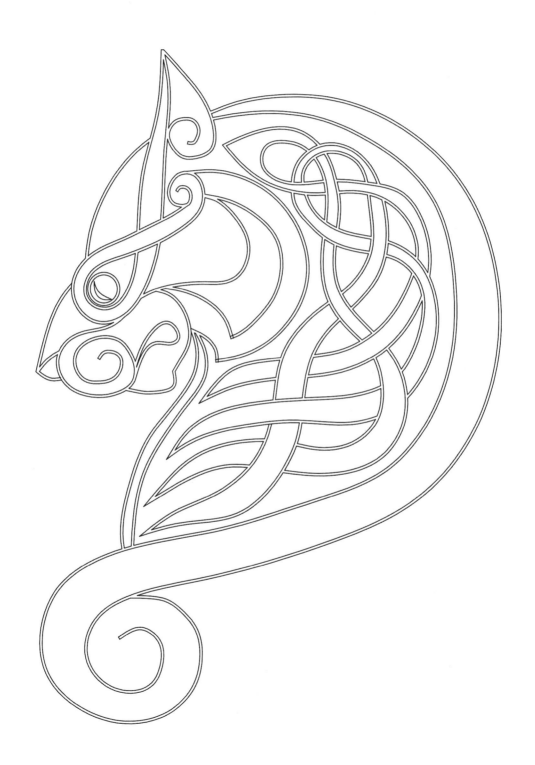

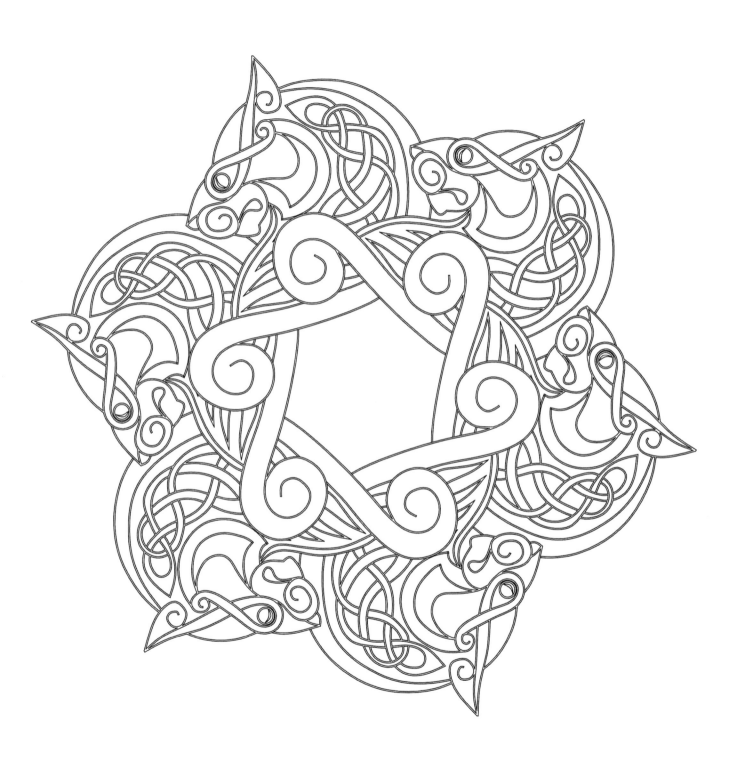

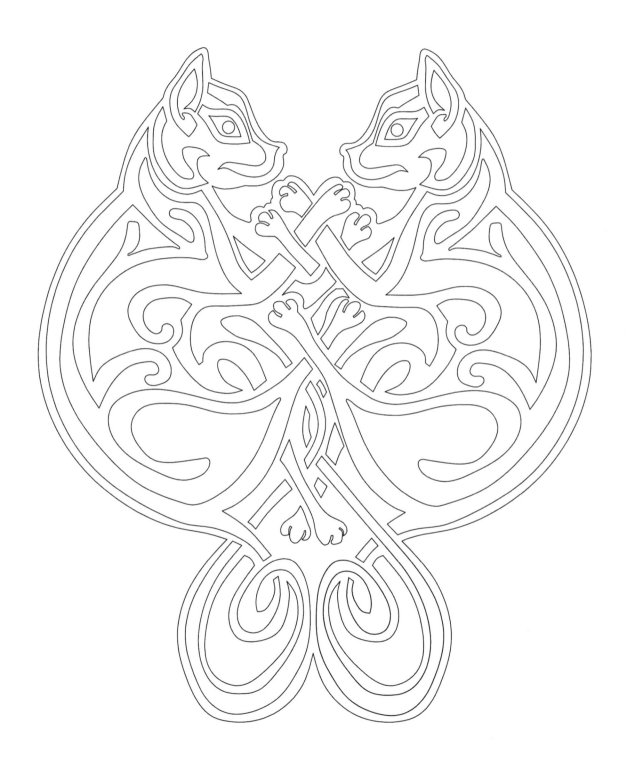

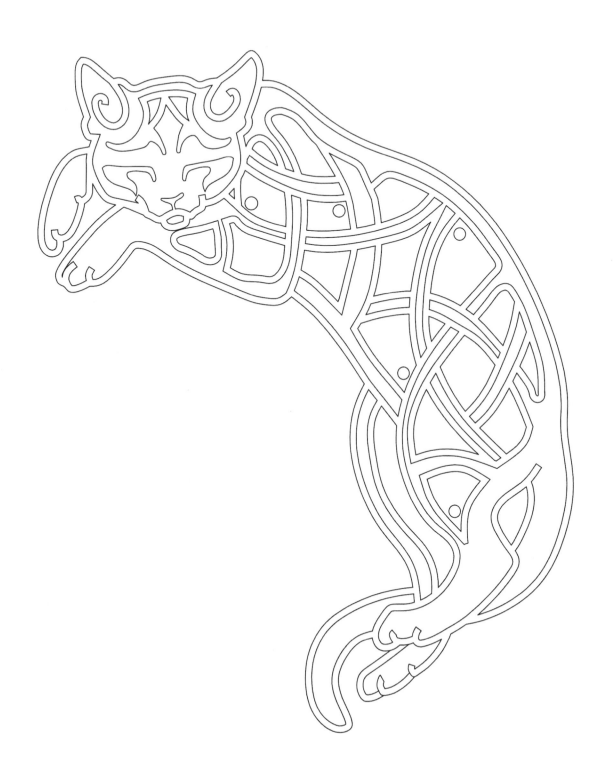

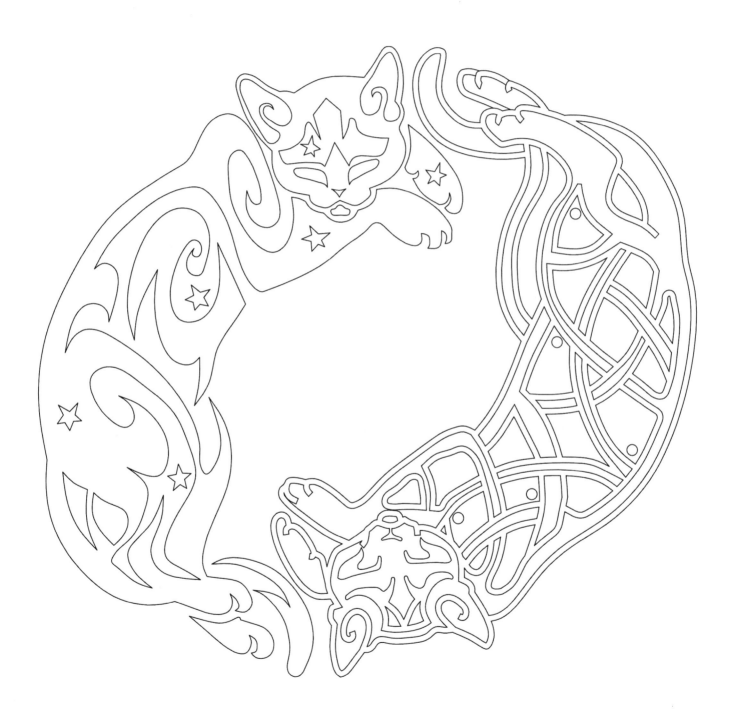

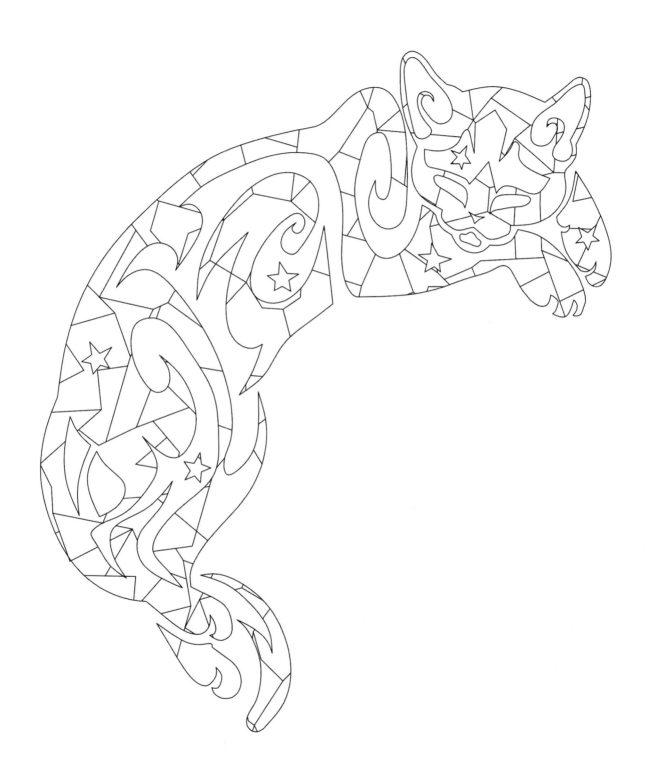

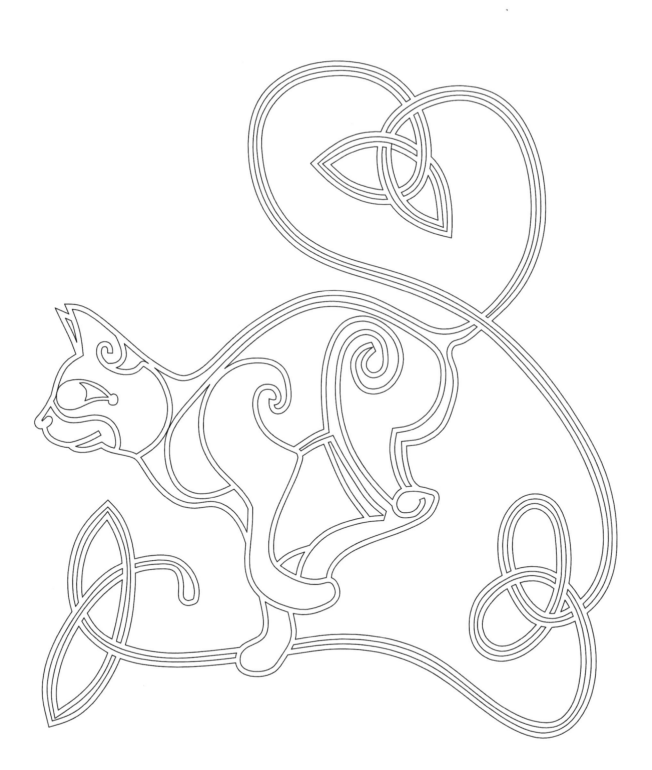

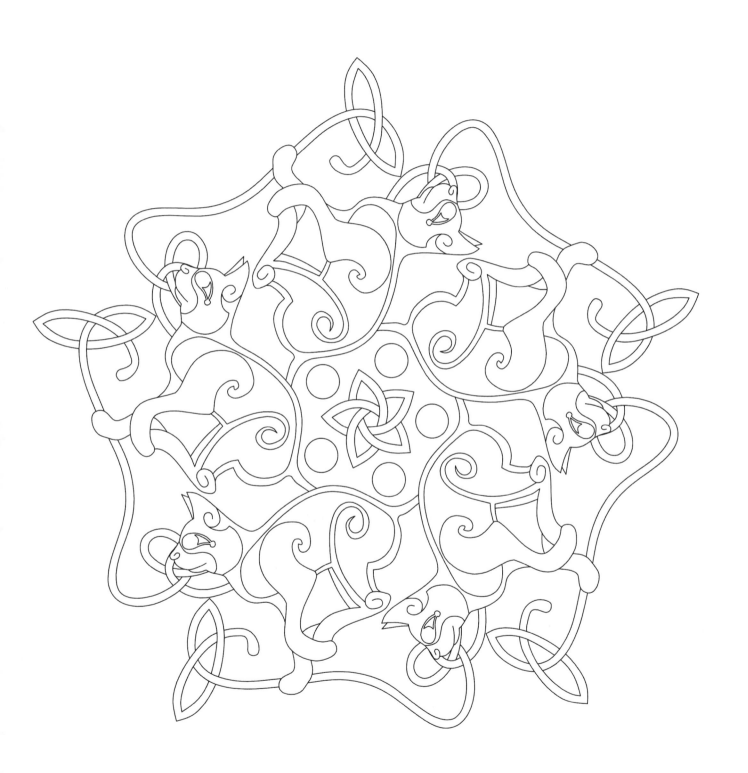

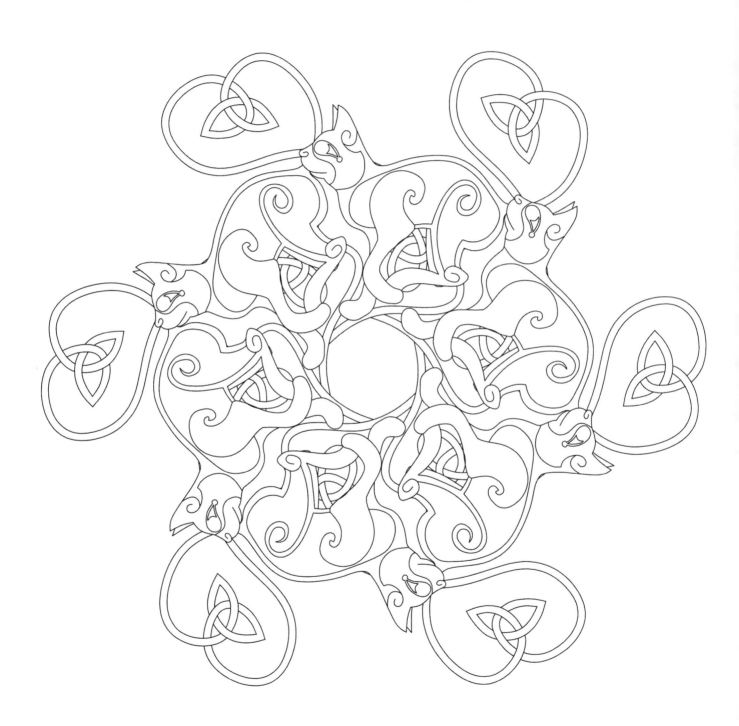

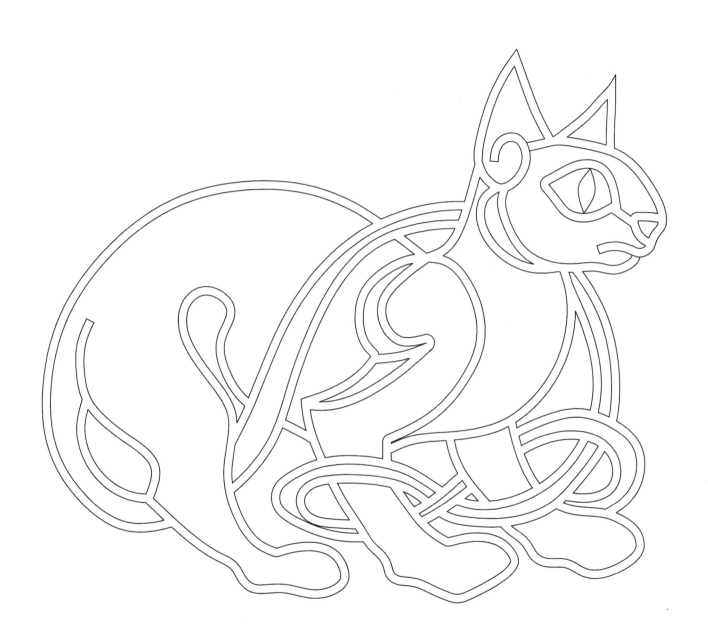

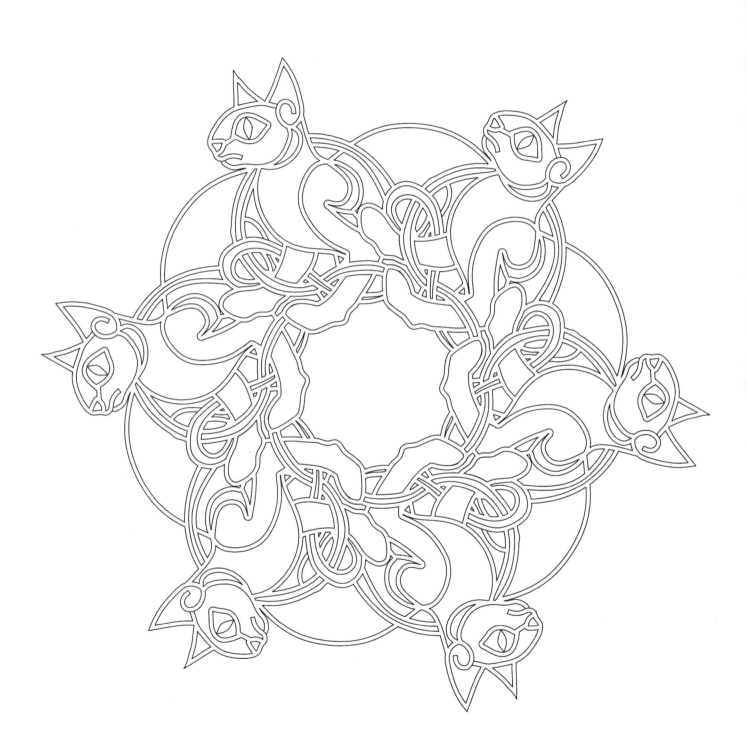

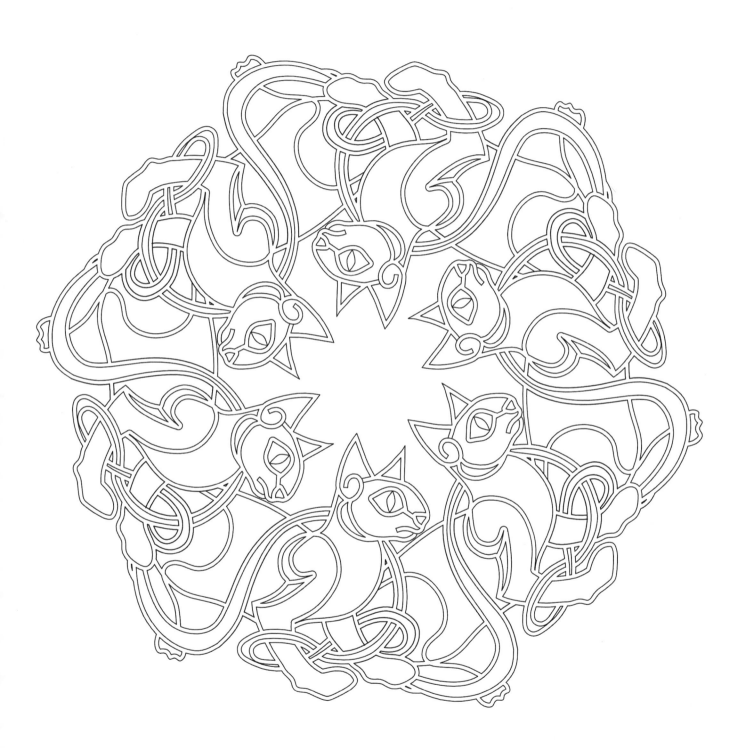

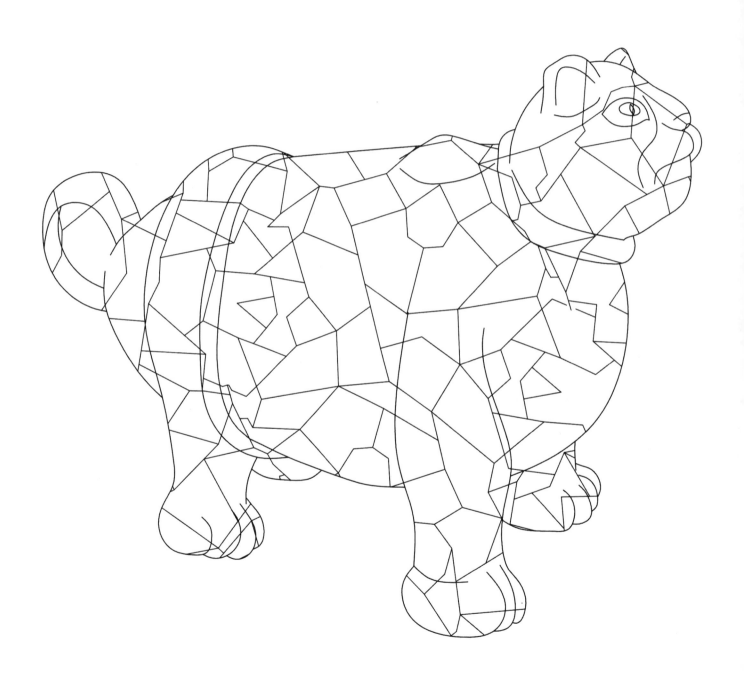

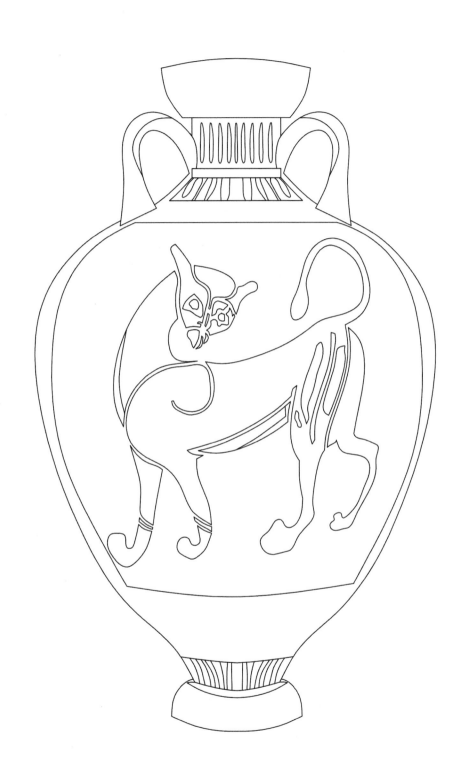

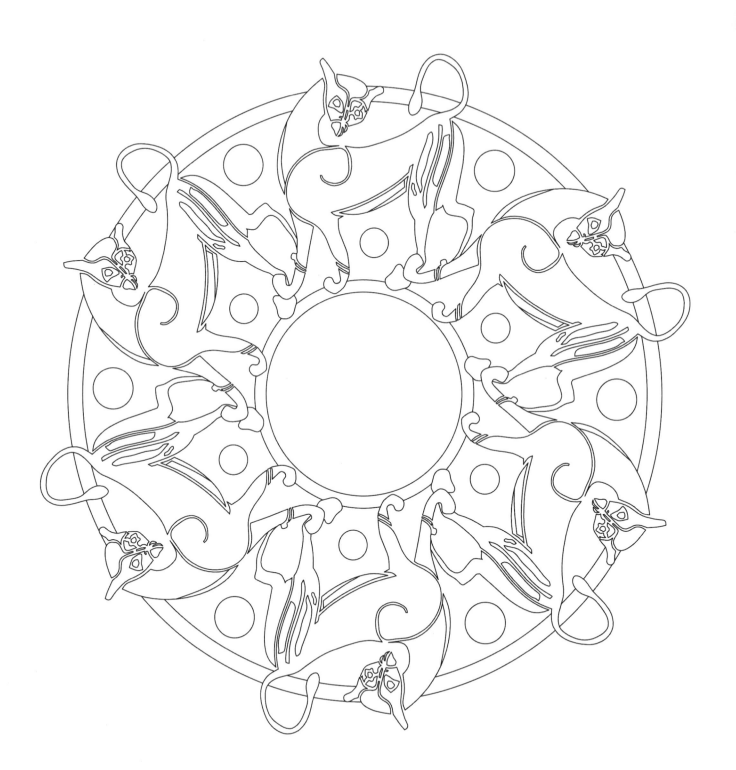

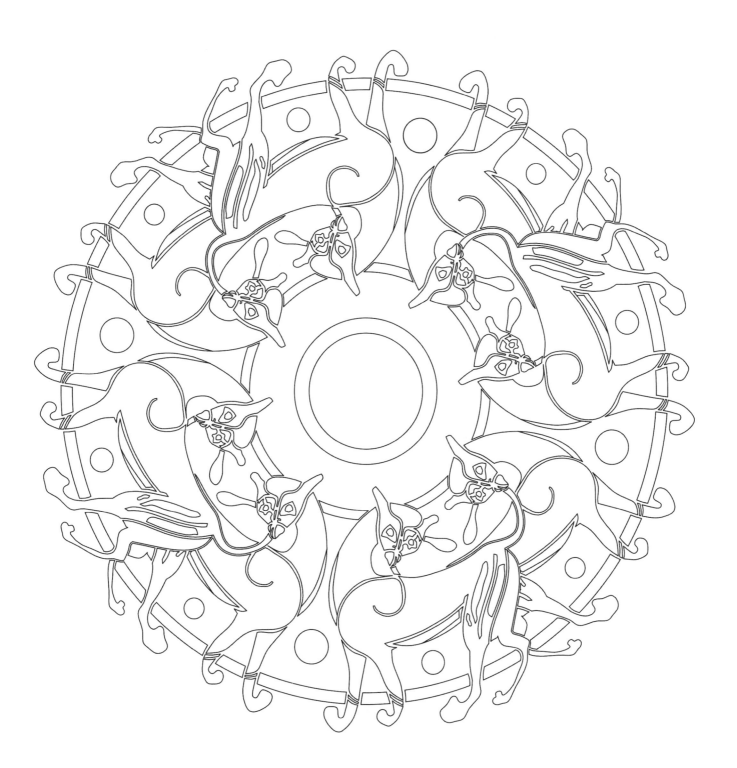

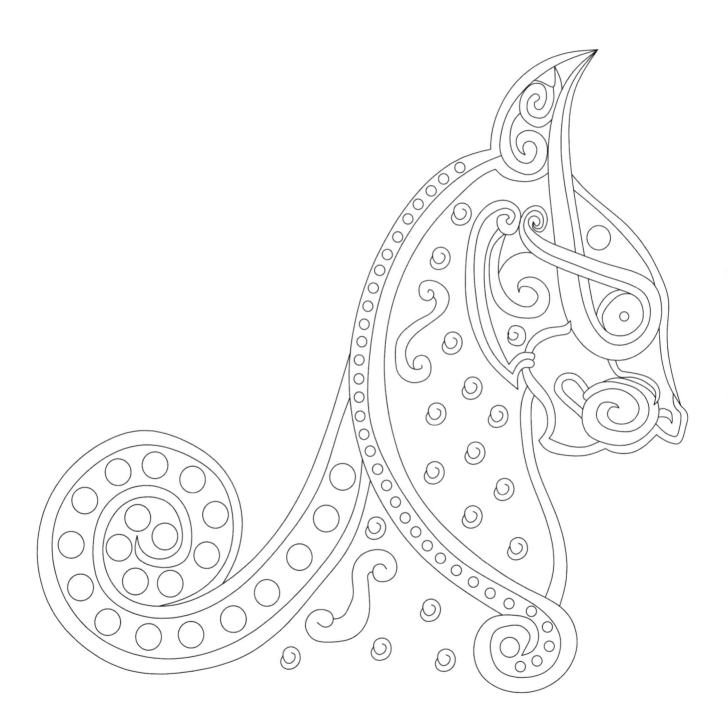

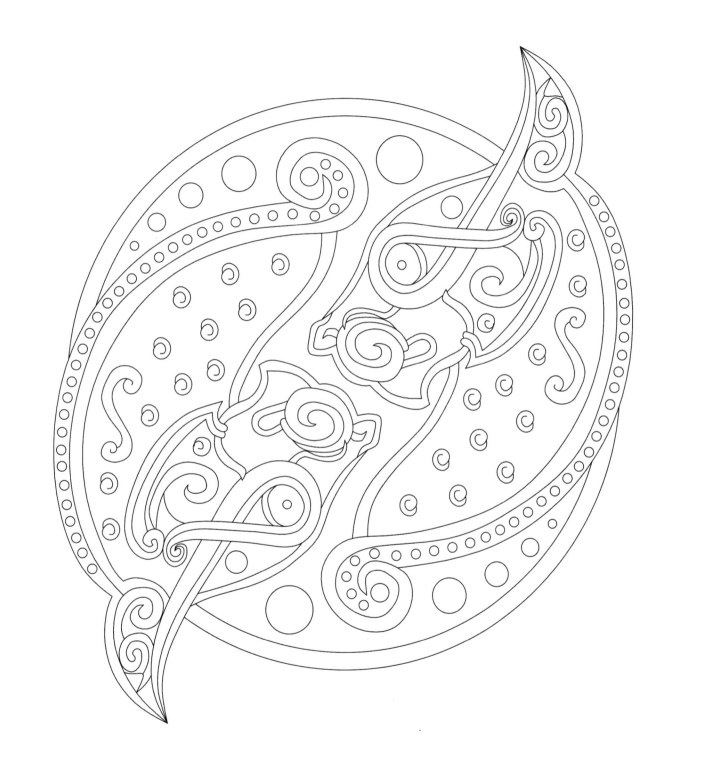

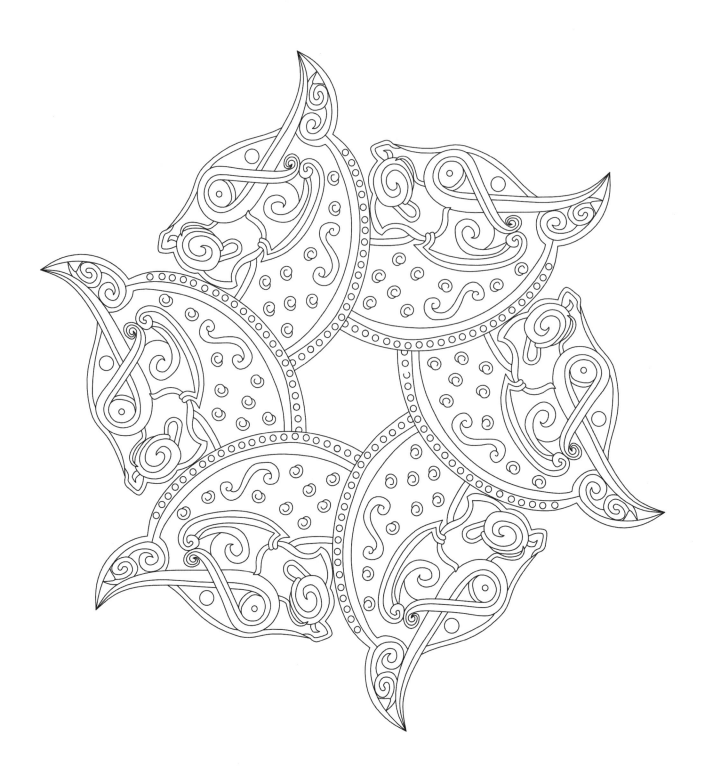

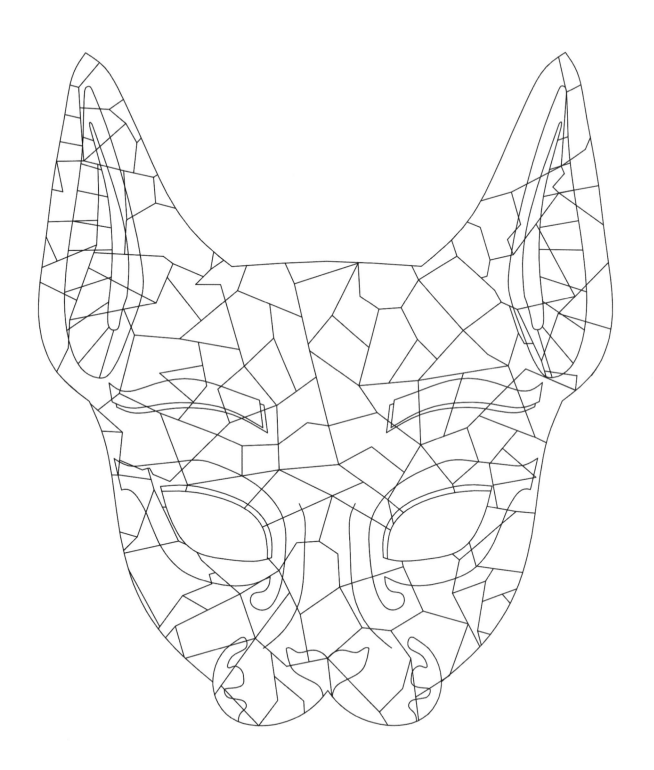

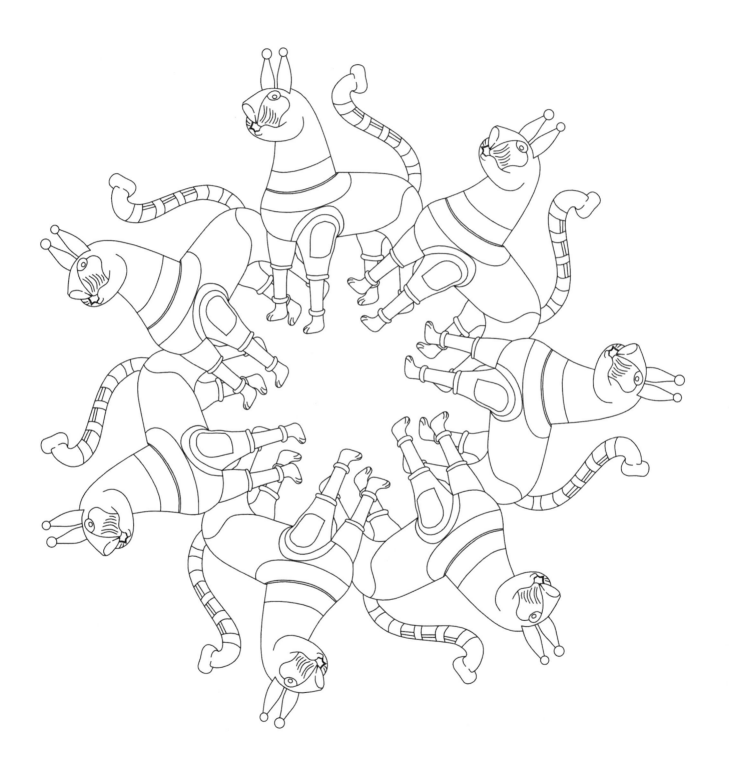

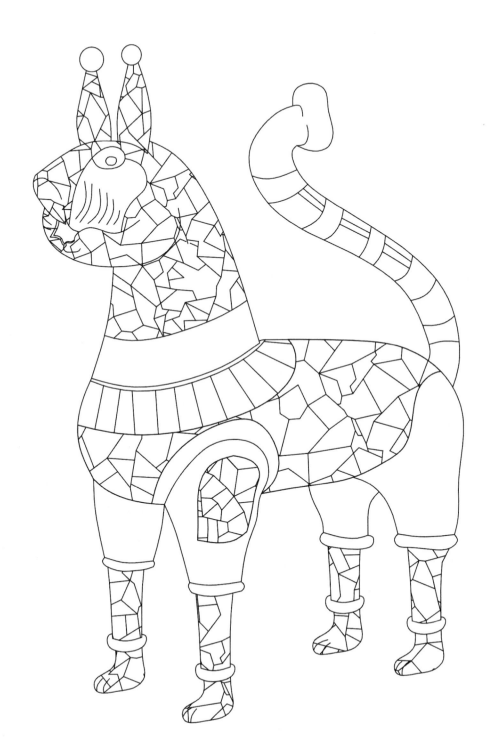

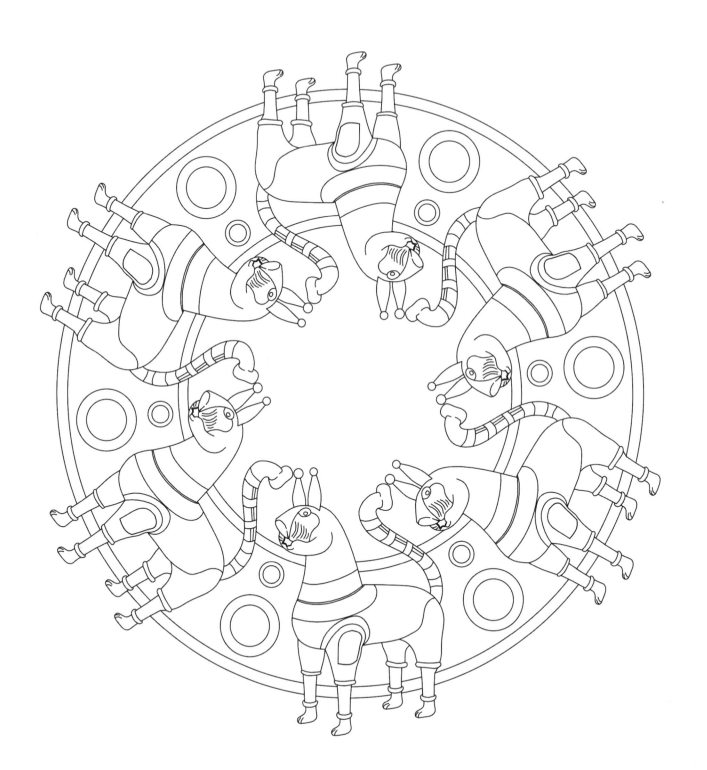

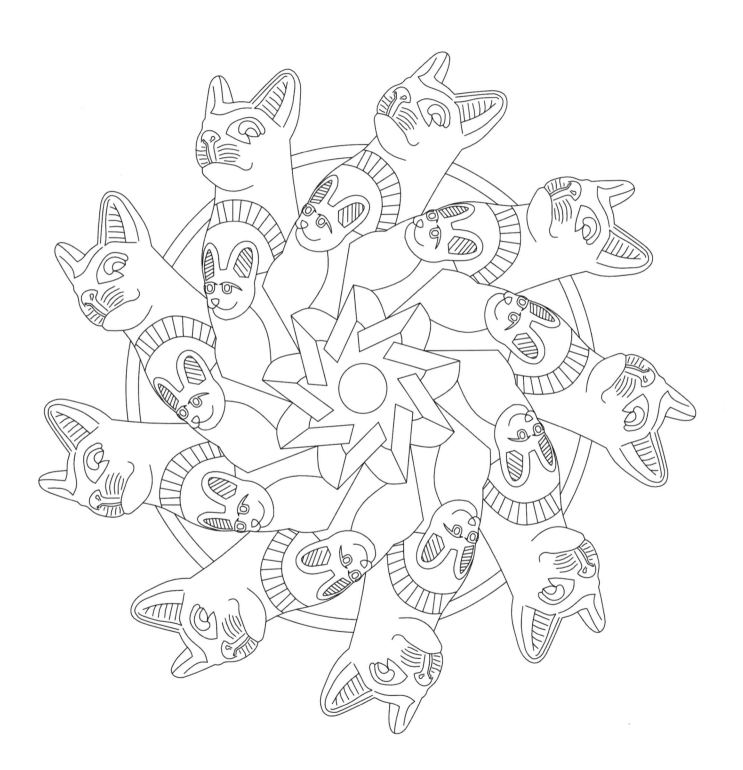

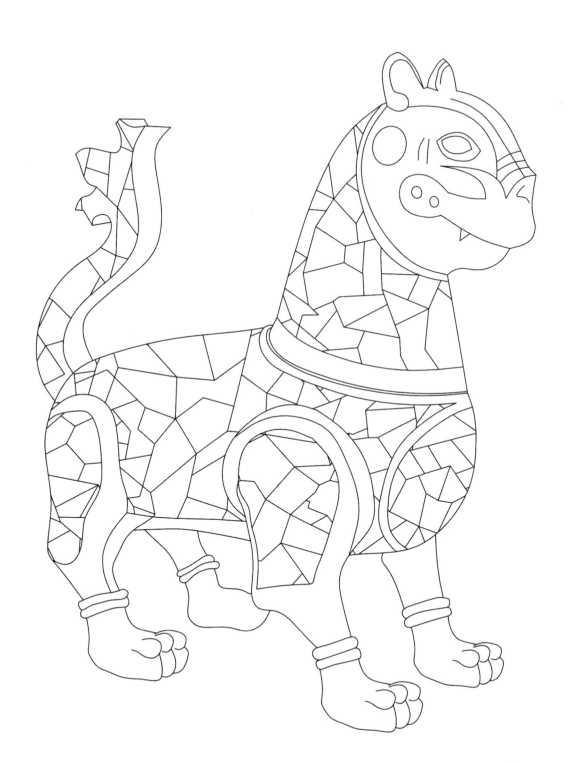

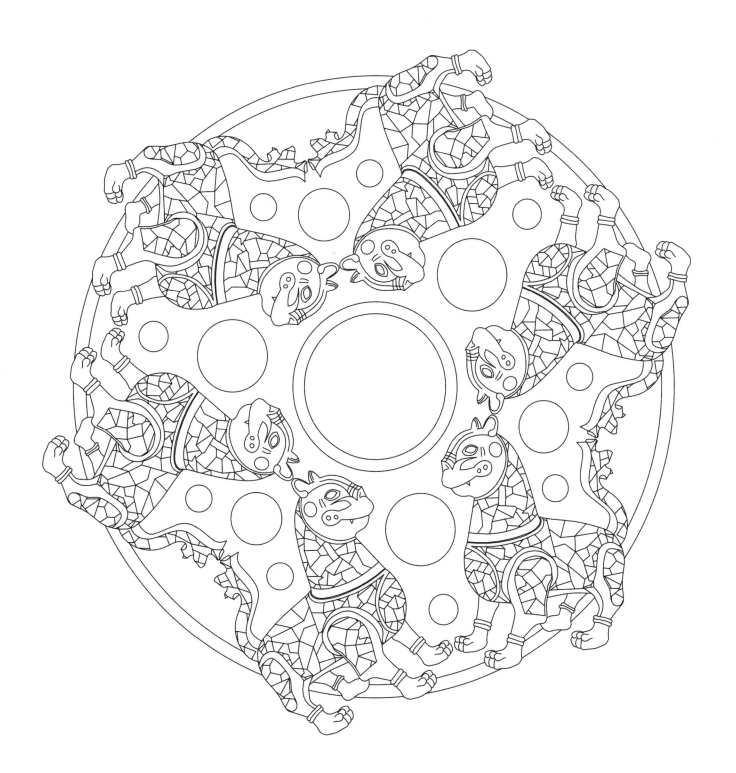

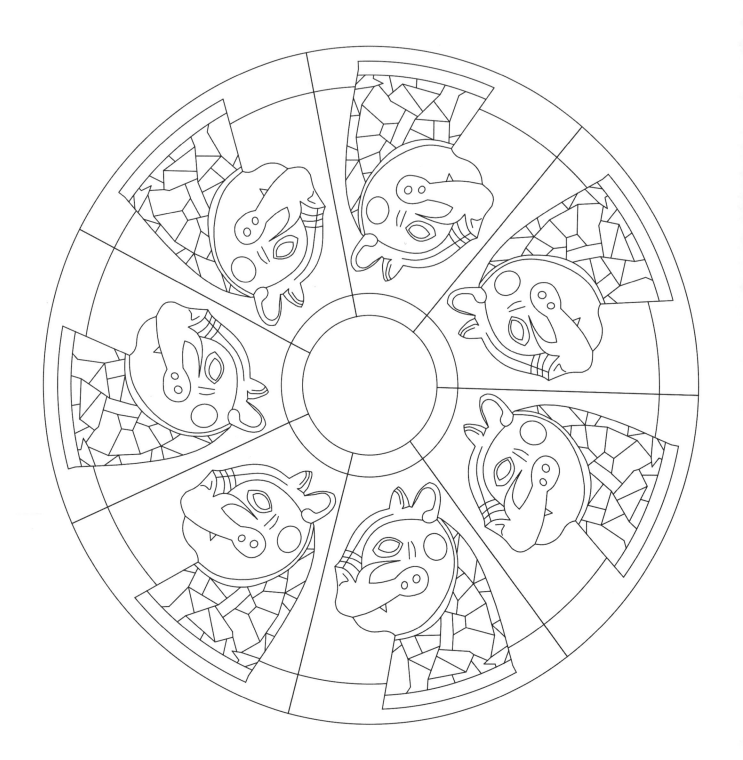

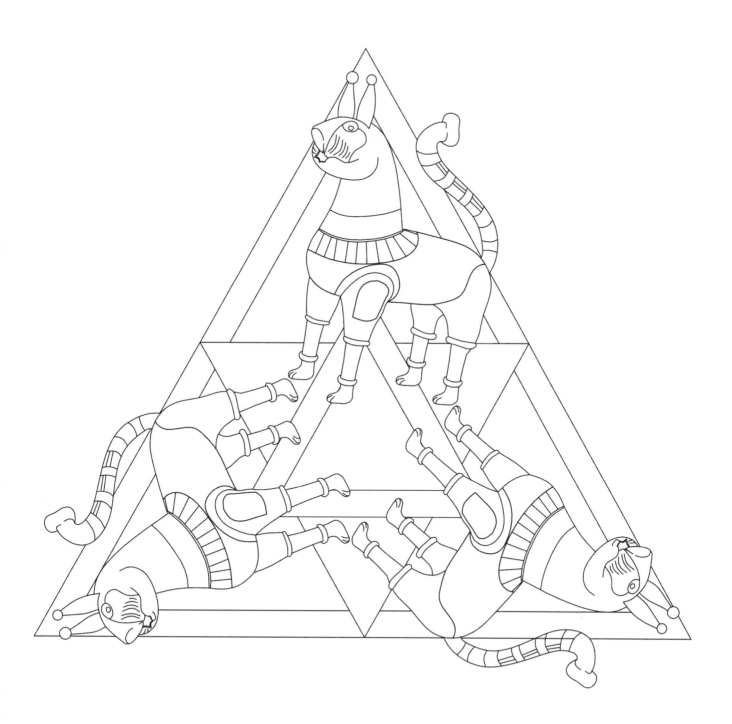

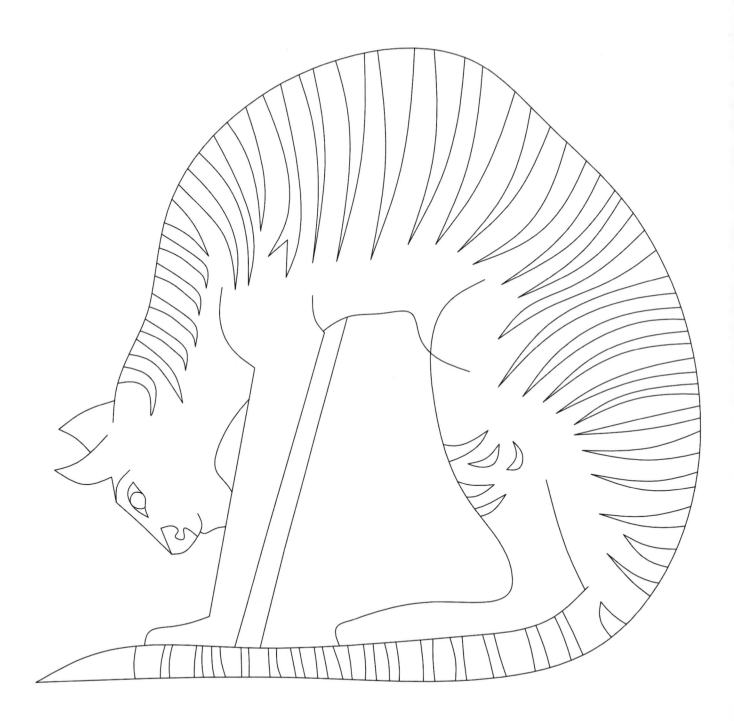

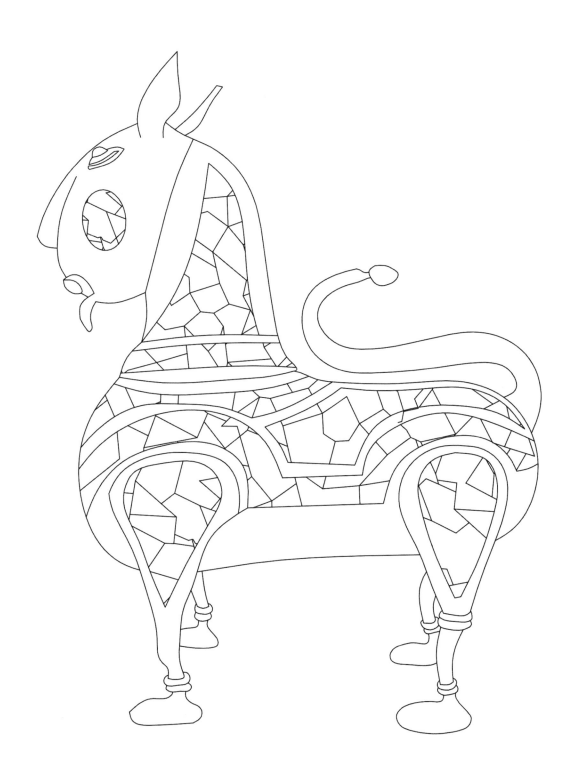

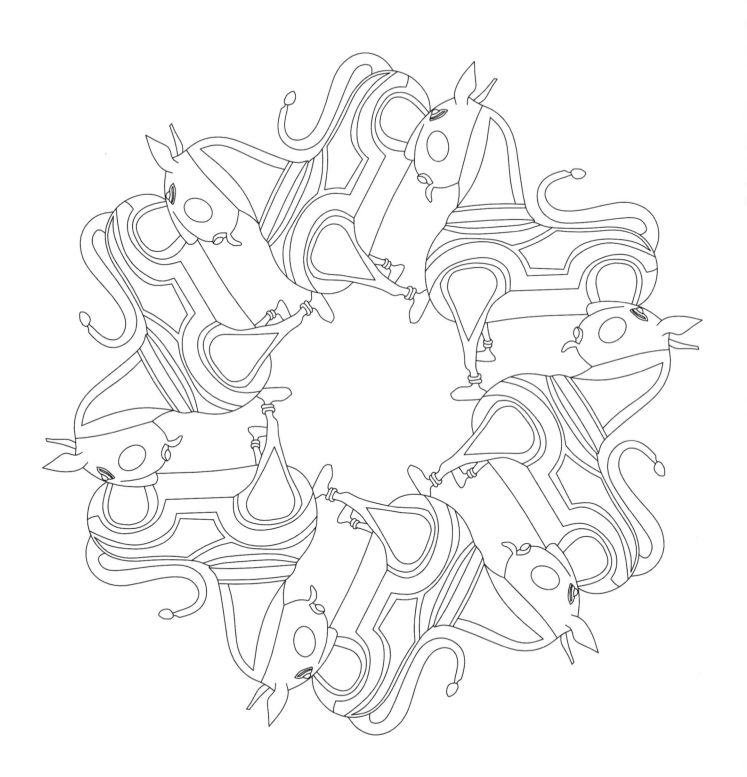

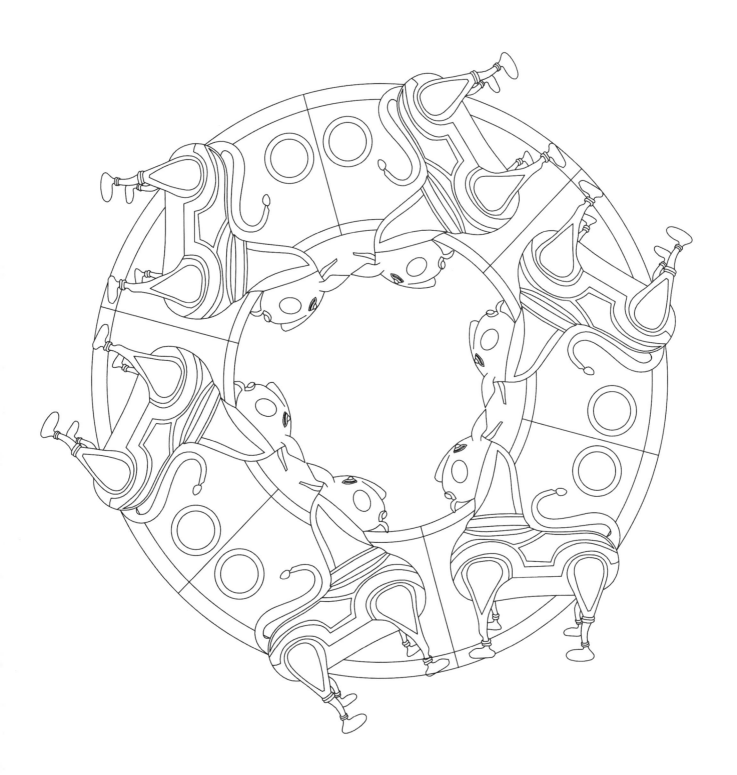

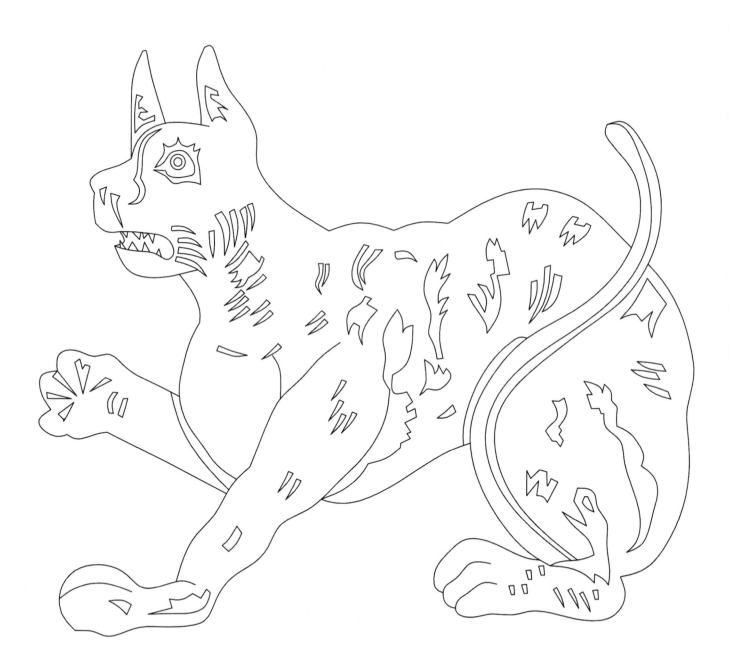

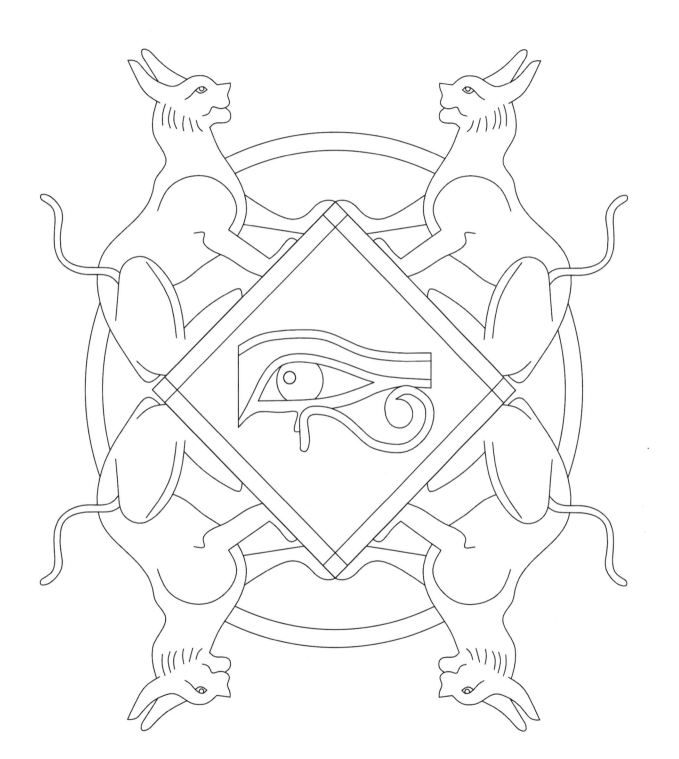

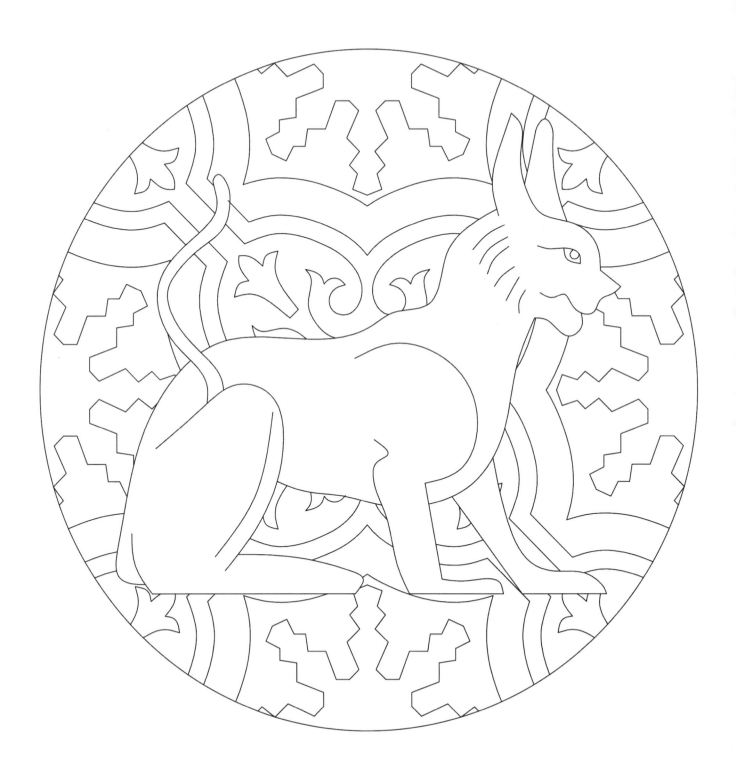

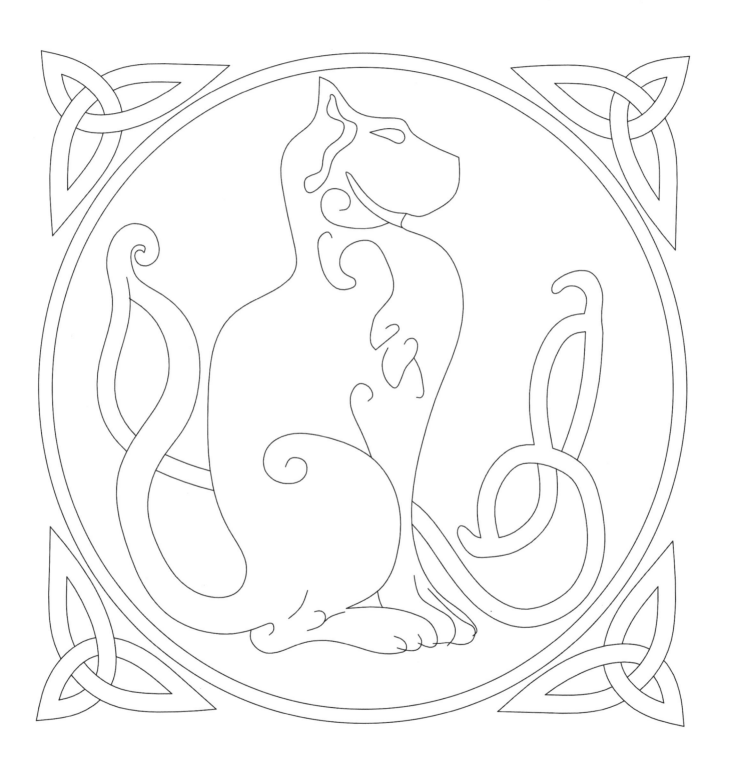

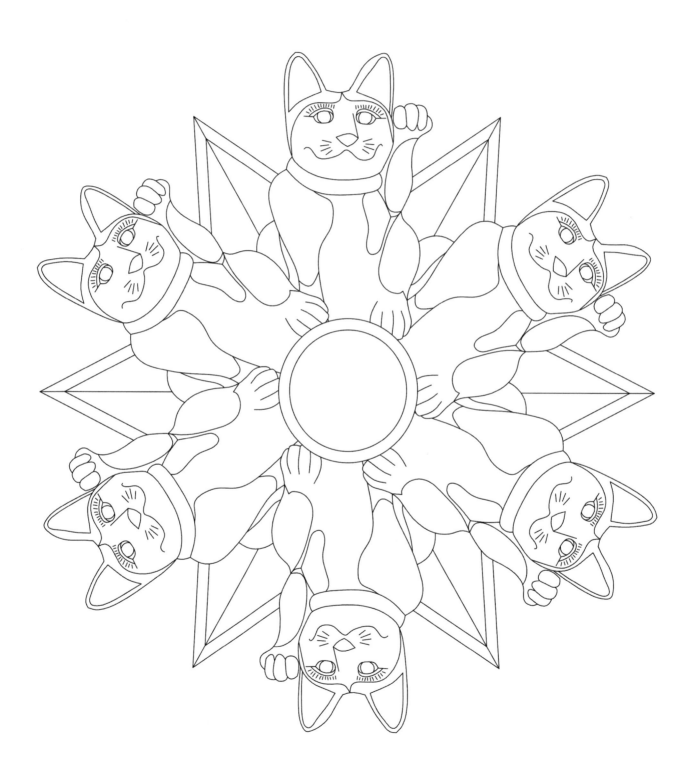

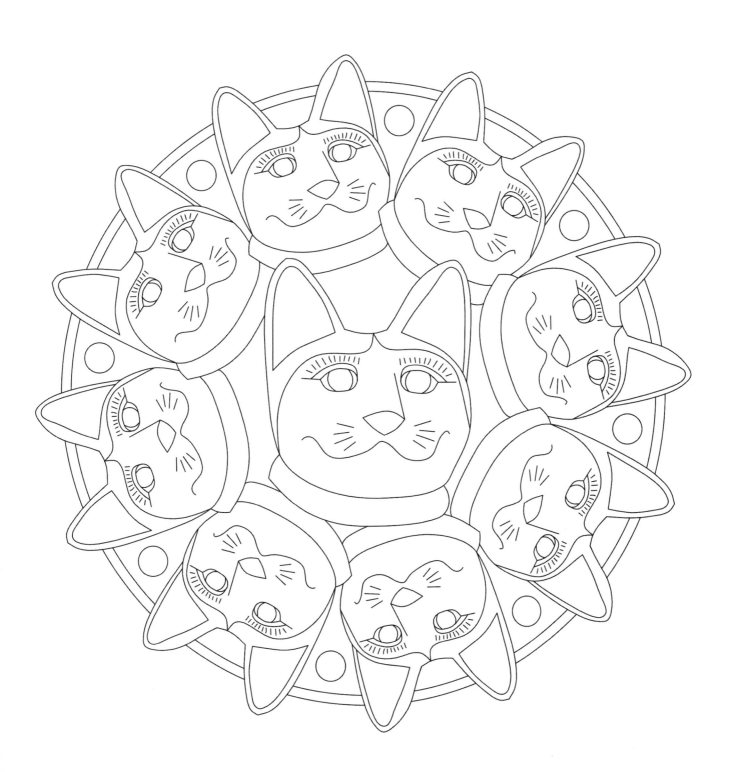

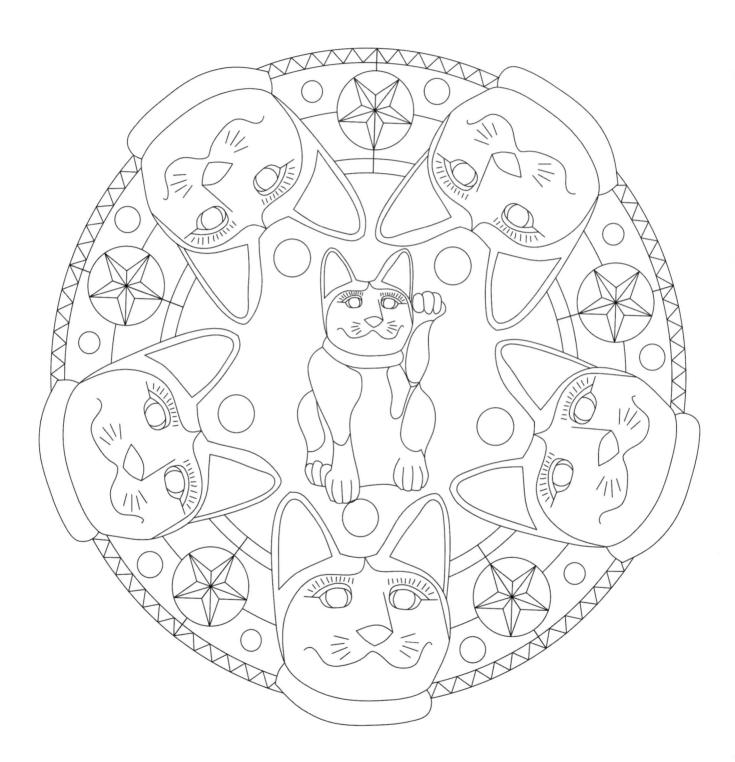

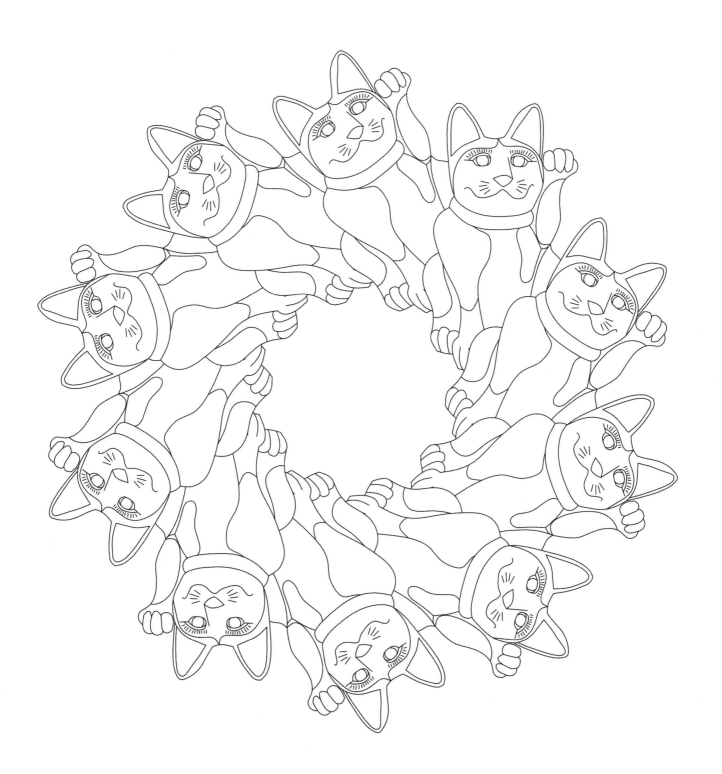

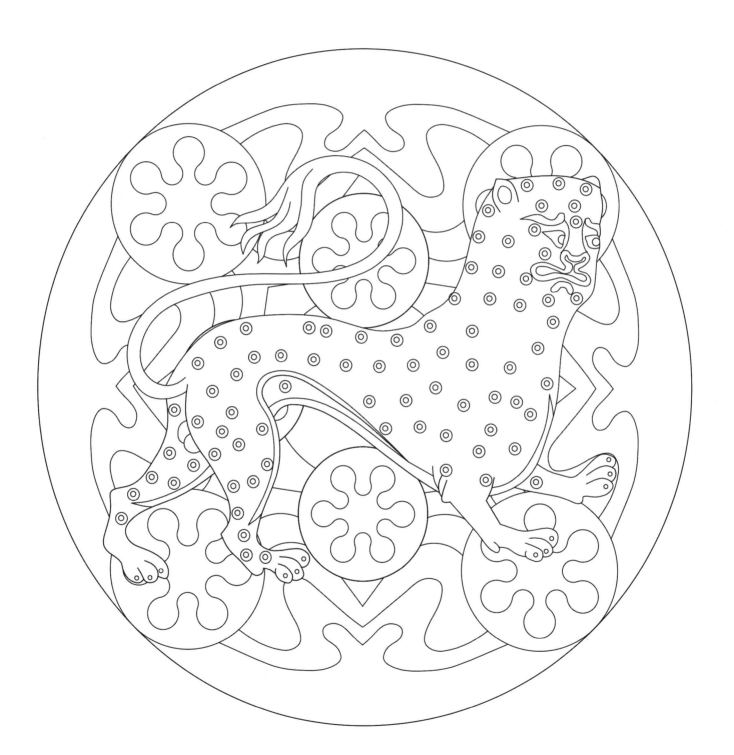

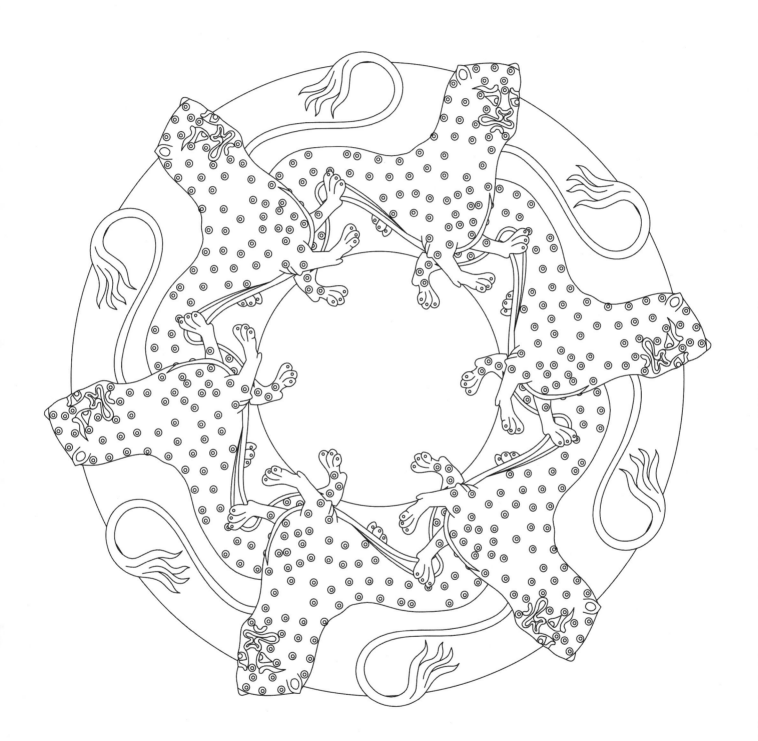

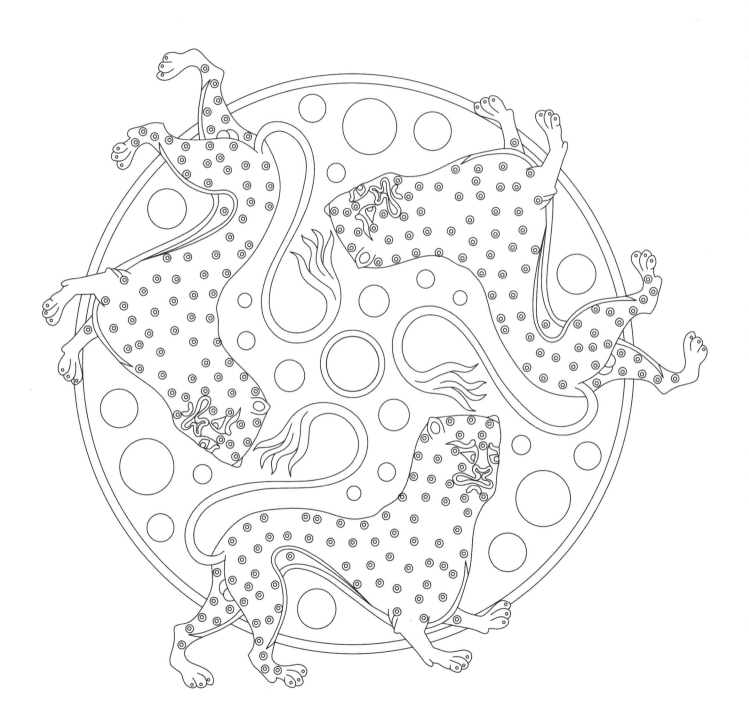

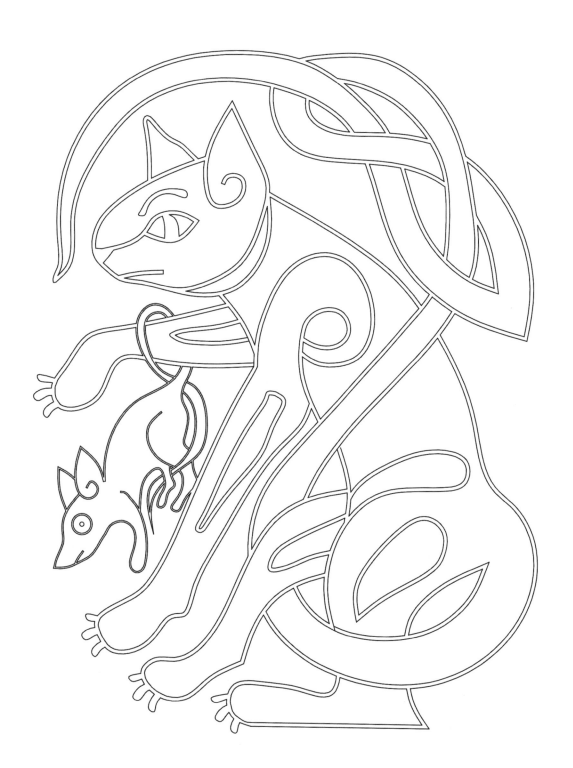

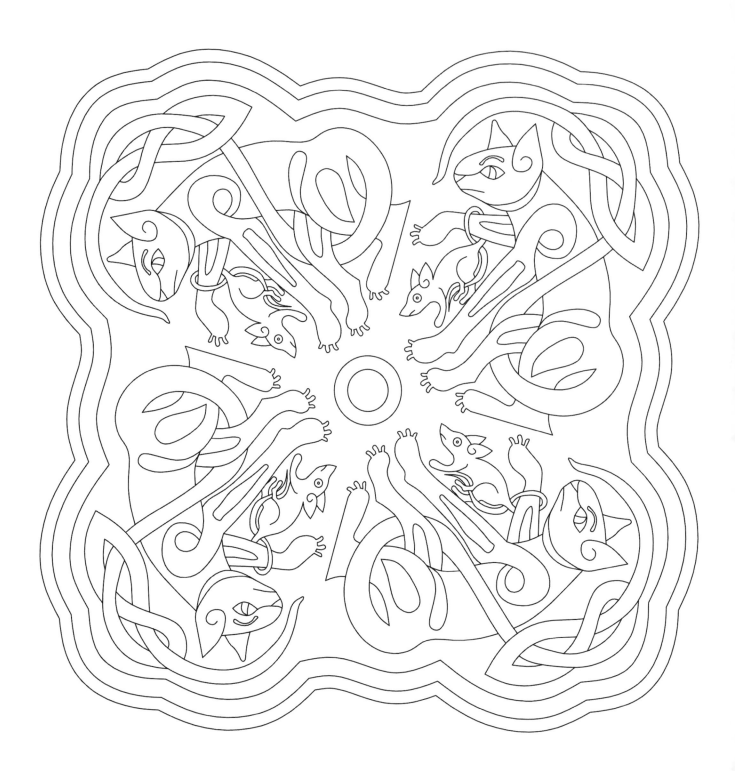

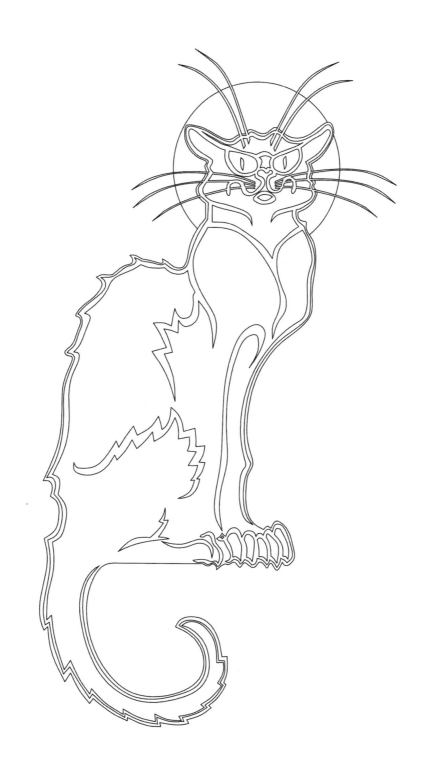

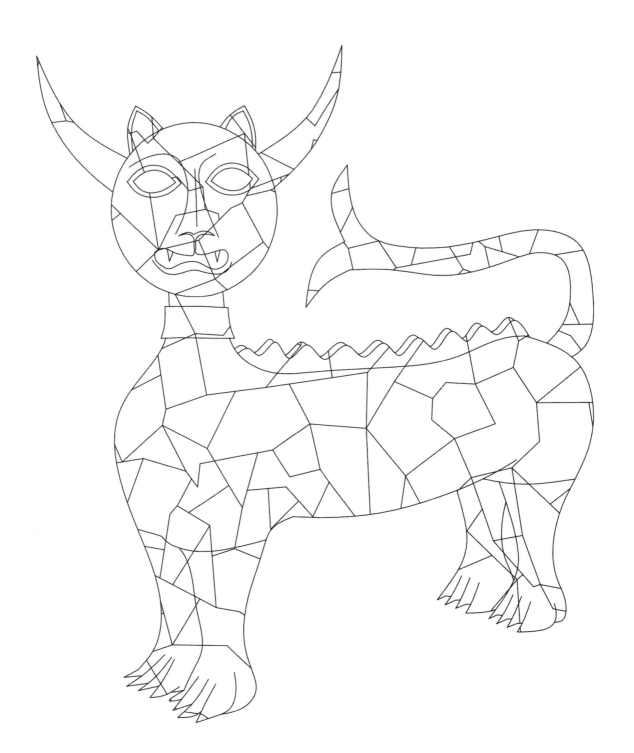

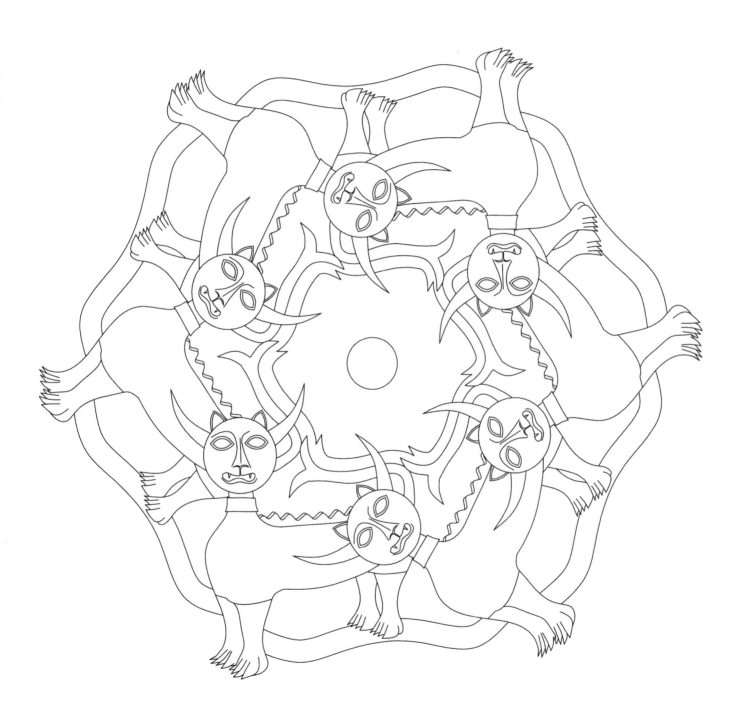

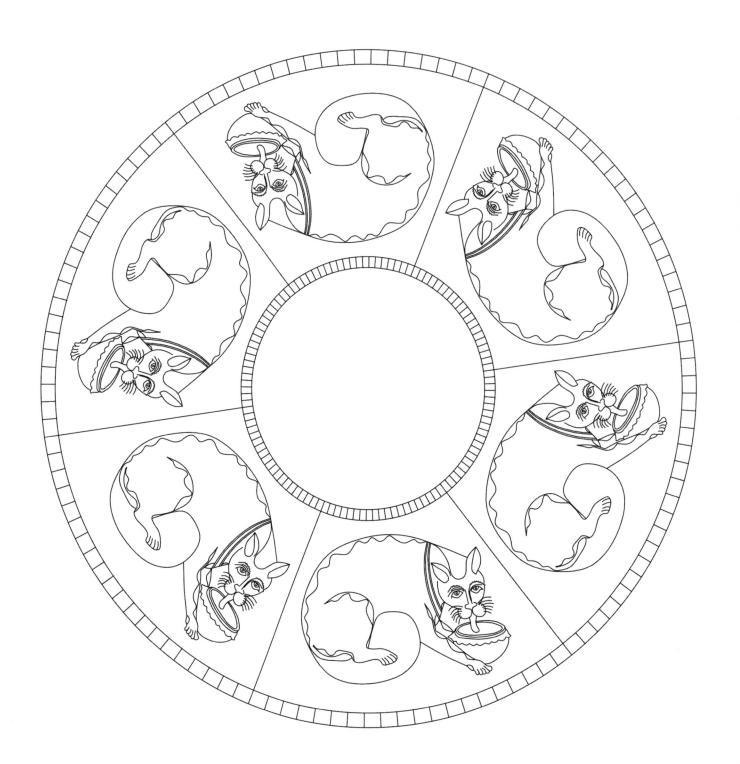

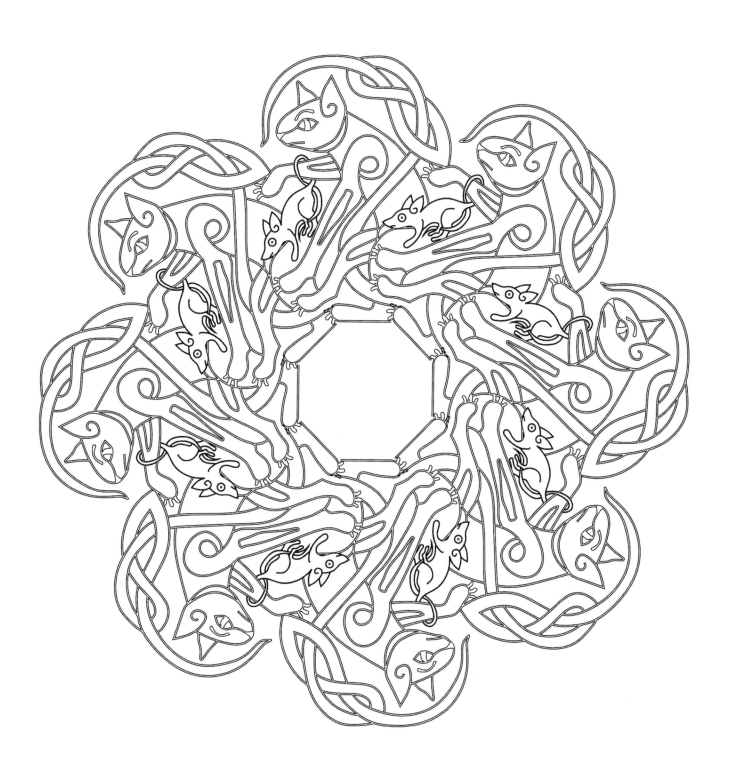

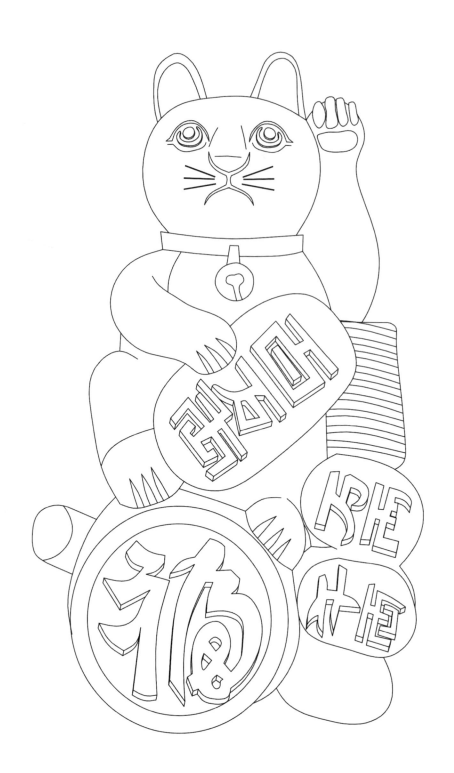

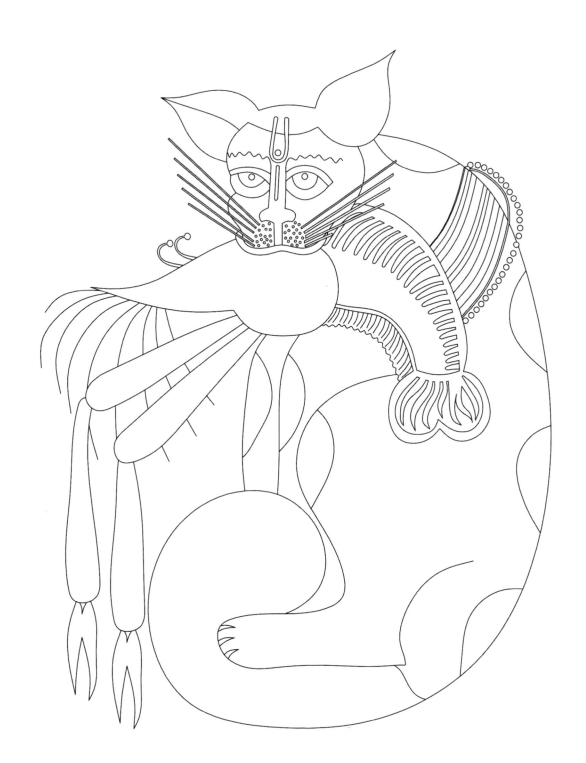

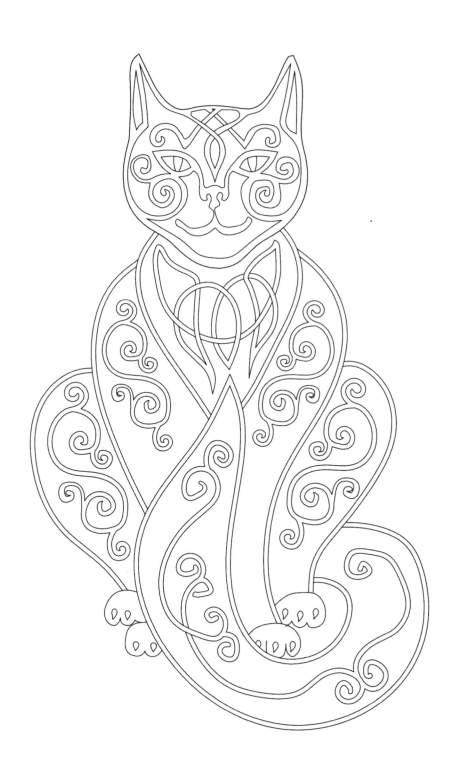

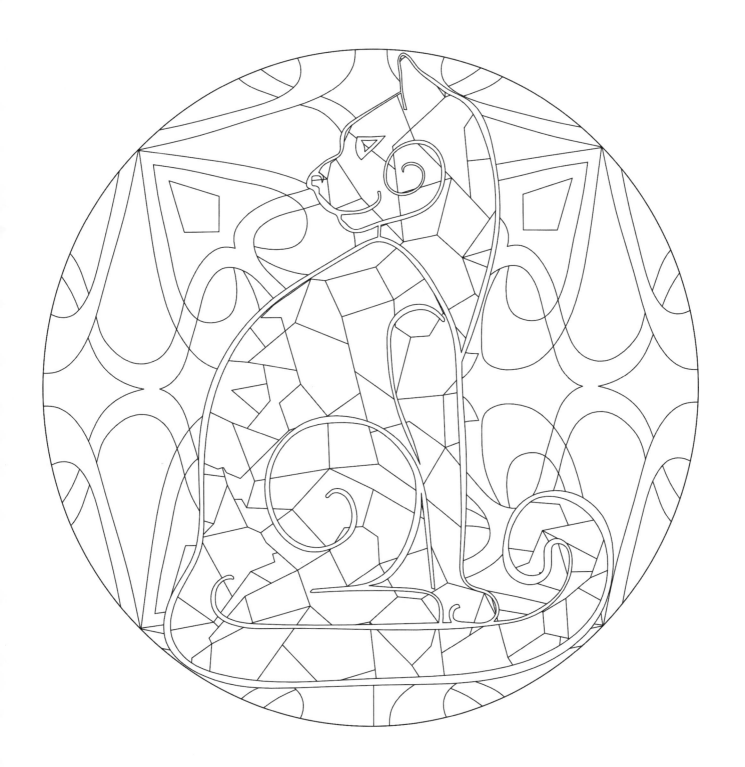

Centrar la mente, buscar la paz interior, seguir el camino que nos lleva al centro. El laberinto es un camino iniciático. Recorrerlo significa liberar nuestra alegría y transformar nuestra vida buscando los mensajes que se esconden en su interior. Este libro te propone entregarte y abrirte a una nueva experiencia para que puedas encontrar el hilo que te llevará a encontrar tu propia libertad.

Estos hermosos mandalas para colorear recogen la obra de Antoni Gaudí y de algunos de los modernistas que dejaron su huella en la ciudad de Barcelona, como Puig i Cadafalch o Domènech i Montaner. Inspirándose en las formas de la naturaleza, todos ellos crearon verdaderas obras de arte, inspiraciones de un mundo espiritual que le pueden llevar a conseguir la paz y el equilibrio.